# 看畫

## 埃貢·席勒

尹琳琳　趙清青　編著

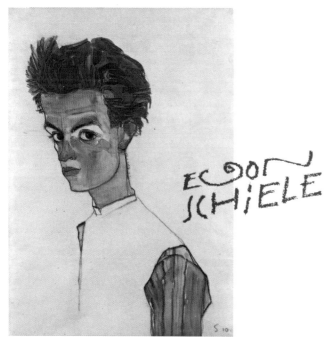

**自畫像**
1910 年　紙上水彩、水粉、黑色蠟筆
44.3cm×30.6cm　維也納利奧波德博物館

## 這悲傷的味道　你品嘗的太少了

二十三年前，我在北京大富豪夜總會裡駐唱，那天演出結束後陳逸飛先生請人讓我到他的包間坐坐。我說：「我看過您畫的《刑場上的婚禮》，一大片灰濛濛的天空下，躺著兩個年輕人，地上的枯草叢中點綴著許多碎花。那是我小時候看過的最壓抑的一幅畫。」先生略顯驚訝地說：「你居然看過這幅畫，這是我出國前畫的最後一幅，咱倆是有緣人。」他給了我上海家裡的電話號碼，讓我回上海時去他那兒玩。

後來，因為工作的關係我們又有了兩三面的緣分，很可能他已經完全不記得我們最初的那次相識了，但是那個號碼，我一直留著，鼓勵了我很多年，給予我很多的力量。那幅畫作，是我在讀小學時看到的：他們躺在那一片蒼茫茫的天空下，是那麼的從容與堅強。死亡，在他們面前，也變成了一種慌張。

看到《看畫》第二輯的樣稿，又一次想起多年前那幅畫曾經帶給我的震撼和感動。我感覺《看畫》團隊真的很會選畫，第一輯選梵谷、莫內和克林姆，這三位大師可以說是很多喜歡畫畫的人的啟蒙老師。而第二輯，連長的選擇更大膽。孟克、席勒和莫迪利亞尼，用老趙的話說，這三個人，都是令人唏噓讓人心痛的大師，也可以說是美術史上的悲情三劍客。

孟克的作品讓我非常的不舒服，越想逃離它，卻反倒被它吸著去靠近，讓我看清楚每一個細節。孟克的《吶喊》，曾被評論為「現代藝術史上最令人不適的作品」。那種掙扎

在死亡邊緣的無助和絕望，像小刀一般的鋒利，瞬間就把我埋在心底最深處的孤獨和恐懼，硬生生地全部切開。我相信，很多人看過這幅作品的大量變形版。現代人的惡搞演繹，已經脫離了作者最初帶給我們的那種苦悶的壓抑，給無數人送去了歡樂。我想孟克他肯定不願意看到事情是這樣發展的。對於觀者來說，他的藝術是瘋狂的；但對於孟克，那是他的世界，是他內心感受和精神狀態的真實寫照。定義一個人是天才還是瘋子又有什麼真正的標準呢？

席勒，這個出生在奧地利，只活了二十八年的天才畫家，他的畫作活脫脫地映射出他的人生來。誇張的造型，大膽放縱的線條，破碎生冷的色塊，再加上他放蕩不羈的生活方式，桀驁不馴的性格和反叛的藝術，他生前遭受了太多的非議和批評，被人們用「色情畫家」來形容。時至今日，席勒卻被藝術界捧為直逼心靈的偉大藝術家。

知道莫迪利亞尼是很多年前了，偶然看了一本很美的書，叫《托斯卡尼豔陽下》，曾經不止一次想像過梅耶思是個什麼樣的女人？她生活在托斯卡尼古老小鎮的豔陽下，到處都是綻放的鮮花，她穿著白色的長裙，在葡萄園旁邊的菩提樹下，風吹過來，長裙也隨風舞動。那是一個讓處於青春期的孩子瘋狂的畫面，托斯卡尼深深地植進了我的心裡。莫迪利亞尼就是出生在那塊神奇的土地上一個神奇的人物。我最愛他畫的人物像，這些人物並不真實，畫家透過誇張的變形而特意拉長了線條，讓畫面充滿了優美的節奏感。所以，我對那塊土地上生活的女子，又充滿了莫名

的好奇心。

幾年前的一個初夏，我去義大利的托斯卡尼做了十天的自駕遊。一部分理由，是去感受梅耶思的古堡和葡萄酒莊園；另一部分，就是想去感受一下莫迪利亞尼的家鄉，看看那兒的美女，是不是如畫家筆下的那般，柔弱優雅，恬靜憂傷。那是一段不太真實的旅行，所有的山、海與城堡，都在托斯卡尼豔陽下，閃爍著油畫般的光芒。唯獨沒有畫家所鍾愛的那些長頸孤獨美女，那兒的人，都是透亮鮮活的。也許，這些戲劇化的長頸美女，只是活在畫家戲劇性的人生裡吧。

相比梵谷、莫內等人，《看畫》第二輯的三位畫家稍顯小眾，但他們從未被遺忘，一直深受喜愛。他們的畫作屢創拍賣紀錄，各地美術館以能收藏他們的作品為榮，以高冷著稱的知乎還有他們的專門問答，他們的藝術影響力由此可見。書中所選每一幅畫作都閃爍著大師的藝術光芒……

我想《看畫》第二輯的策劃，一方面連長是期待能讓更多的人認識這三位天才畫家和那些優美的畫作，還有一個因由，那就是激勵自己早一天拍下他心中的畫吧。

如果說《看畫》第一輯帶給你的是美到極致的欣賞，那麼第二輯是要帶你看到這個世界的力量與堅強。我很期待這套書的出版，期待更多人能夠體驗到《看畫》曾經帶給我的力量。

航班管家首席生活官　戴軍

目錄
Contents

# 壹 / 太多太多的天分

1890年6月12日，埃貢·席勒出生於多瑙河畔的**奧地利**小城圖倫，他的母系來自於南波西米亞，父系來自於北德的新教徒區。父親在圖倫火車站擔任站長，他在那裡度過了童年時光。因爲父親和祖父都喜歡畫畫，所以席勒的繪畫天賦很快就被發現了，他畫的第一幅畫就是火車。

**席勒自幼性格孤僻、不合群。**他曾在中學時的手稿上寫道：「我掉進了無窮盡的死城和墳墓…… 那些差勁的老師全都是我的敵人，他們和其他人都不瞭解我。」在家中，**席勒和妹妹格蒂關係非常親密。**格蒂經常擔任席勒的裸體模特兒，甚至連父母都懷疑過他們有男女之情。

15歲那年，席勒的**父親去世**了。這給和父親很親近的席勒帶來了沉重的打擊，且久久不能釋懷，日後和母親的關係一直很疏離。自此，席勒原本就孤僻寡言的性格變得更加怪異，他自卑又自負，自我迷戀又容易退縮。這對他以後繪畫風格的形成產生了深遠的影響。

1906年，16歲的席勒考入了維也納藝術學院，從小城搬到大都會維也納，在姨父的監護下開始系統地接受美術學院的教育。

**頭上有聖光的孩子在花叢中**
1909 年　紙上鉛筆、墨水、淡彩
15.7cm×10.2cm
維也納阿爾貝蒂娜博物館

**頭上有聖光的兩個男人**
1909 年　紙上鉛筆、墨水、淡彩
15.4cm×9.9cm
維也納阿爾貝蒂娜博物館

**男人**
1910 年　紙上鉛筆、墨水、淡彩
15.6cm×10.2cm
維也納阿爾貝蒂娜博物館

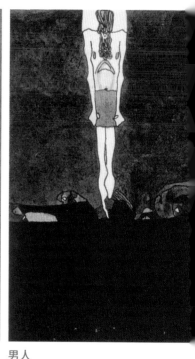

**男人**
1910 年　紙上鉛筆、墨水、淡彩
14.5cm×9.9cm
維也納阿爾貝蒂娜博物館

20世紀初，昔日繁華的奧匈帝國瀕臨瓦解，維也納彌漫著末世氣氛。面對死亡和災難的威脅，人們內心壓抑，安全感喪失，被無助和恐懼所包圍。許多人選擇用酒精和性作爲麻痺工具。然而，「維也納1900」卻成了激進文化和思想創造中心，哲學、藝術成果震撼貫穿整個20世紀，其中很多人物的思維方式在當時看來是十分奇怪的，席勒就生活在這樣的時代。受弗洛伊德性學三論的啓迪，**席勒毫不掩飾地表現了那個時代人的心理和情感。在他筆下，無論是人物還是風景，都有著一種不安的躁動。**

1897年，古斯塔夫·克林姆創立了維也納分離派，分離派是脫離學院派藝術的新造型運動，主張個性解放。**席勒受克林姆的影響**，在技法、構圖、繪畫主題方面逐漸突破了學院派和後印象派的束縛，有了明顯的裝飾風格。

克林姆不吝在多方面幫助席勒，他請席勒到他的畫室來畫畫，甚至購買席勒的作品，還為席勒介紹顧客和資助者。在克林姆的介紹下，席勒於1908年進入**維也納工坊**工作，正式成為維也納分離派的一員。

1909年，席勒離開維也納藝術學院，與一群志同道合的夥伴**組建新藝術家團體**。「所謂新藝術家，他必須成為創造者。」這便是年輕的席勒對於藝術的宣言。

1909年，席勒應克林姆邀請參加在維也納舉辦的展覽，他有4件作品參展。雖然反響平平，但是席勒在這次展覽上看到了梵谷、孟克等當時最激進的藝術家的作品，結識了表現主義畫家柯克西卡，並改變了自己對藝術的認知。表現主義是「人類想要重新找回自己」，找回靈魂潛藏的欲望的藝術。表現主義的神祕在於透過表像看到事物最真實的狀態，即精神的本質。席勒**開始從表現主義畫派中汲取養分，更加注重個體內在情緒的表達**。

在隨後的新藝術家展中，19歲的席勒嶄露頭角，結識了藝評人勒斯勒爾，勒斯勒爾一生都在推薦席勒的作品。**20歲時席勒便已經達到了其藝術創作的成熟期**。他又在短暫的生命時間裡創作了許多驚世駭俗的作品。

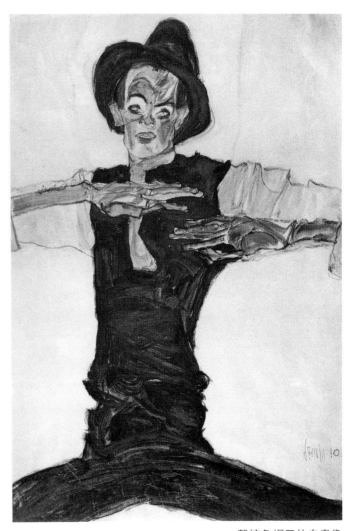

**戴棕色帽子的自畫像**
1910 年　紙上木炭筆、水粉　45.4cm×31cm　私人收藏

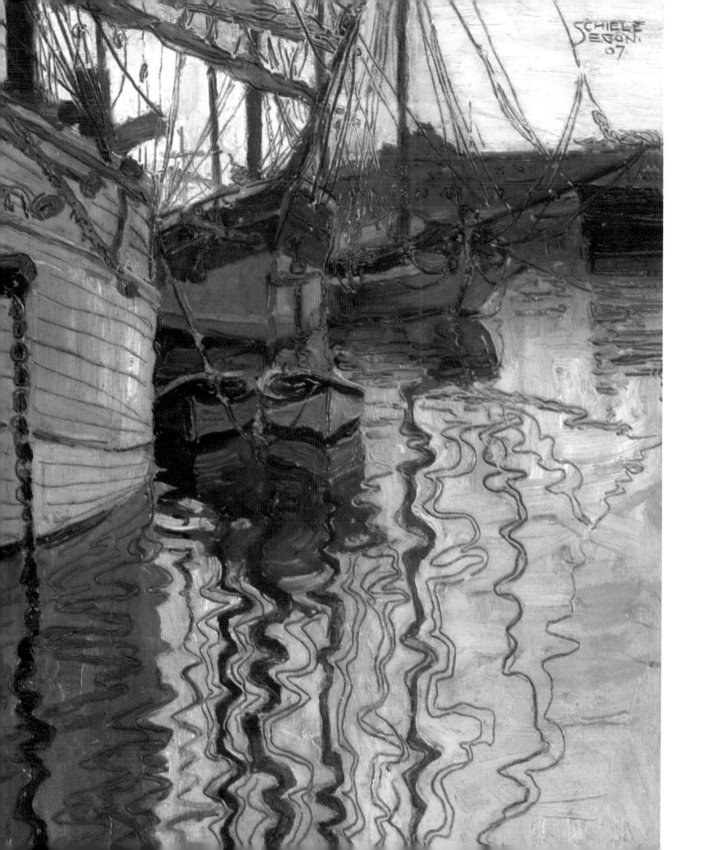

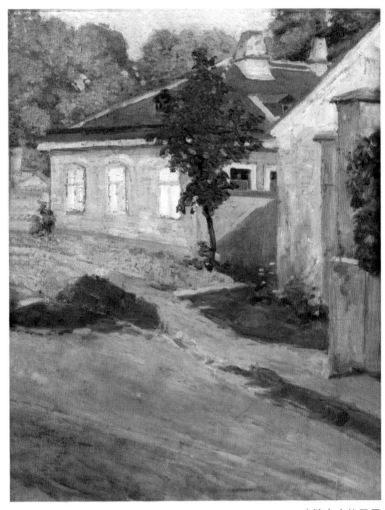

哈特多夫的風景
1907 年　板上油畫　49cm×38cm　私人收藏

特里斯特港口的船
1907 年　板上油畫　25cm×18cm
格拉茨約翰州立博物館

**水妖 2**
1908 年　紙上水粉　20.7cm×50.6cm　私人收藏

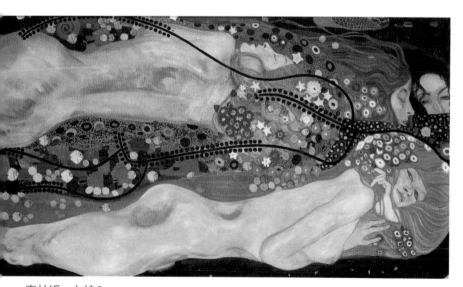

**克林姆　水蛇2**
1904—1907年　布面油畫　80cm×145cm　私人收藏

席勒早期作品風格很像克林姆，1908年的《水妖2》一畫就是受克林姆《水蛇2》啟發而創作的。儘管這幅畫和《水蛇2》一樣採用水平構圖，但是表現手法和畫面營造出來的整體氣氛卻有著很大的差異。克林姆用裝飾性極強的色彩和圖案來表現女性人體迷人的生命力，體現一種夢境似的魅力。席勒則相反，他用尖銳的直線條勾勒出女人單薄的形體，畫中人物表情莊重、神祕，像是處在不被瞭解的困境之中，讓人望而卻步。

**克魯姆風景**
1910 年　紙上鉛筆、水粉、水彩　30.7cm×44.5cm　維也納阿爾貝蒂娜博物館

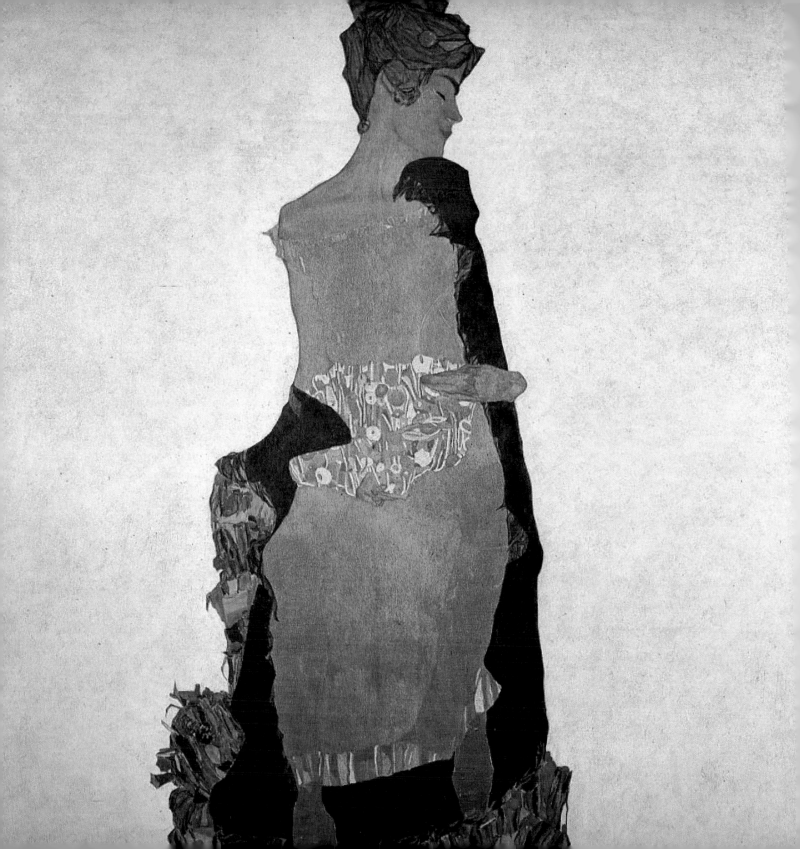

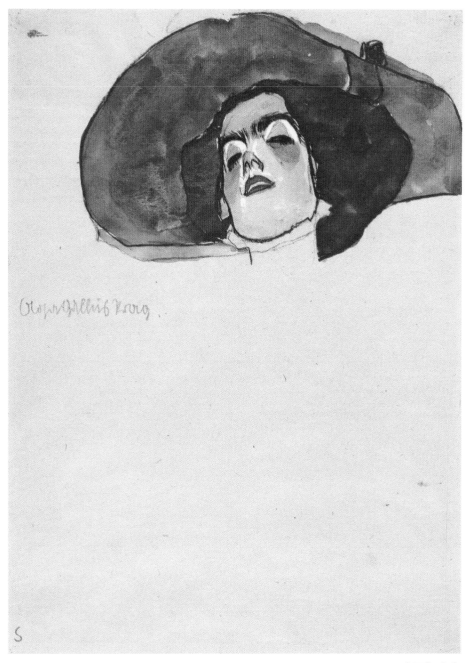

**奧爾加畫像**
1910 年　紙上色粉、水彩　44.2cm×31.8cm　維也納利奧波德博物館

**格蒂畫像**
1909 年　布面油彩、金粉、銅粉、鉛筆
140.5cm×140cm　紐約現代藝術博物館

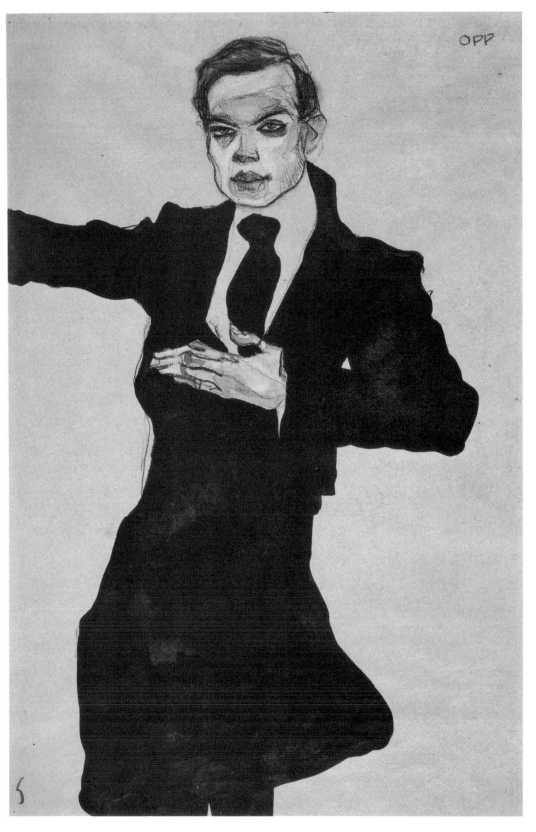

**奧本海默畫像**
1910 年　紙上水彩、木炭筆　45cm×29.9cm
維也納阿爾貝蒂娜博物館

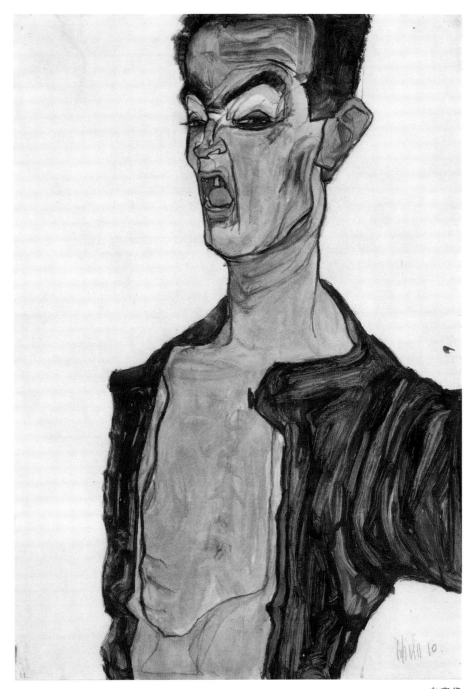

**自畫像**
1910 年　紙上木炭筆、水彩　44cm×27.8cm　維也納利奧波德博物館

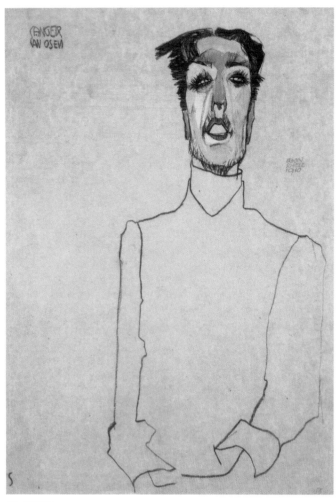

**奧森畫像**
1910 年　紙上水彩、木炭筆　44.5cm×30.8cm　私人收藏

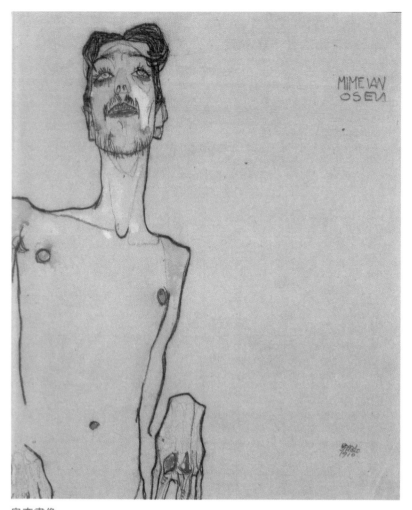

**奧森畫像**
1910 年　紙上水彩、木炭筆　37.8cm×29.7cm　列支敦斯登國家博物館

**藝評人勒斯勒爾肖像**
1910 年　布面油畫　99.6cm×99.8cm　維也納藝術史博物館

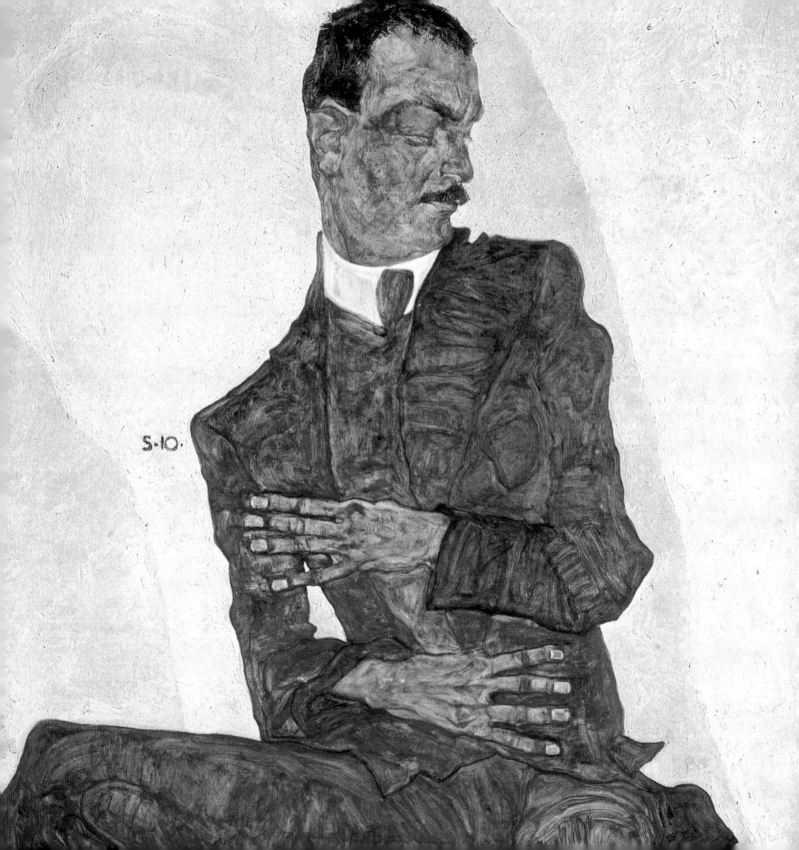

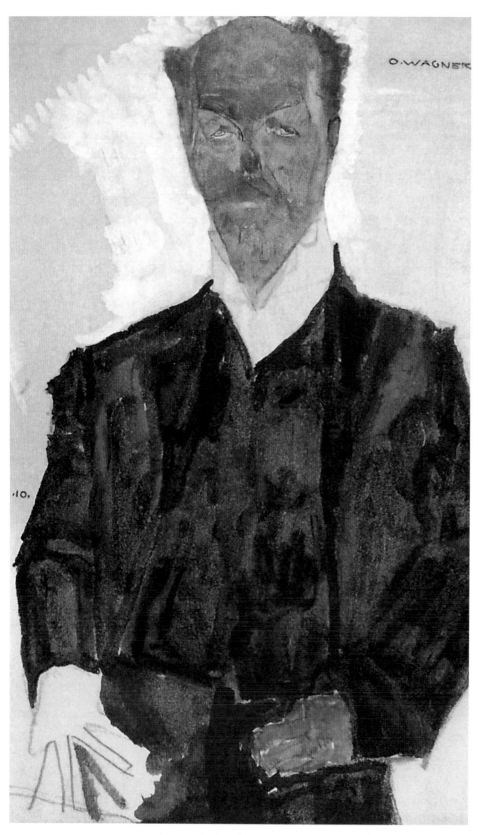

**奧圖・華格納畫像**
1910 年　紙上水彩、鉛筆、白色高光
43.5cm×26cm　維也納藝術史博物館

**卡斯麥畫像**
1910 年　紙上木炭筆、水彩　43cm×30.5cm　維也納阿爾貝蒂娜博物館

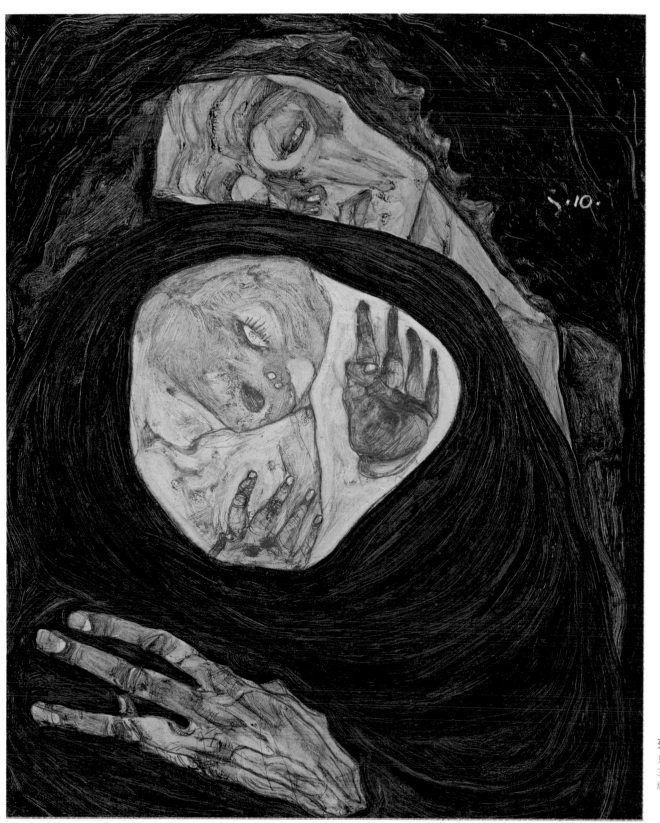

**死亡之母**
1910 年　木板油畫
32.4cm×25.8cm
維也納利奧波德博物館

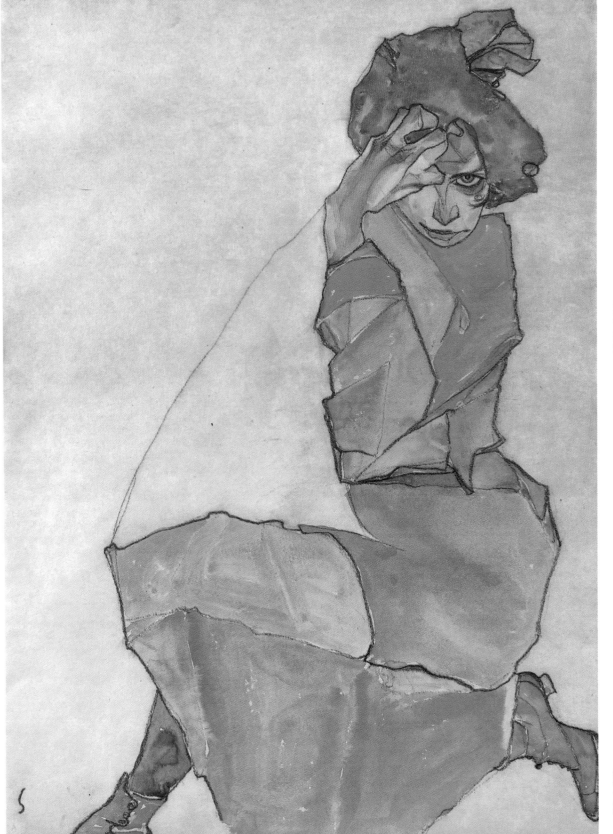

**跪著的橘紅色衣服女性**
1910 年
紙上水彩、水粉、黑色鉛筆
44.6cm×31cm
維也納利奧波德博物館

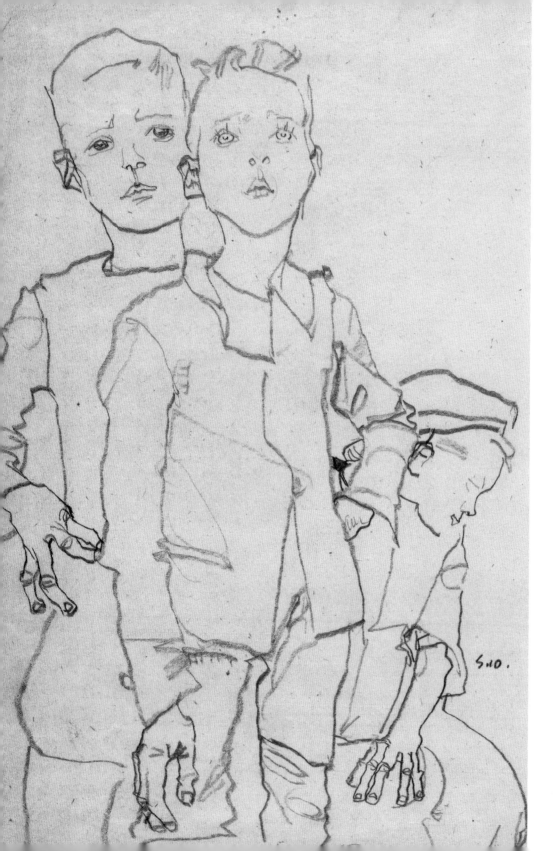

20 世紀初，滿目瘡痍的維也納隨處可見無家可歸的遊童，席勒收留了一群流浪的孩子，有男有女，或美或醜。他讓他們在工作室裡生活，觀察他們的日常，瞭解他們的世界，請他們當模特兒。那個時期，席勒畫了很多以孩子為主題的作品。

**街頭遊童**
1910 年　紙上鉛筆
44.7cm×30.8cm
維也納阿爾貝蒂娜博物館

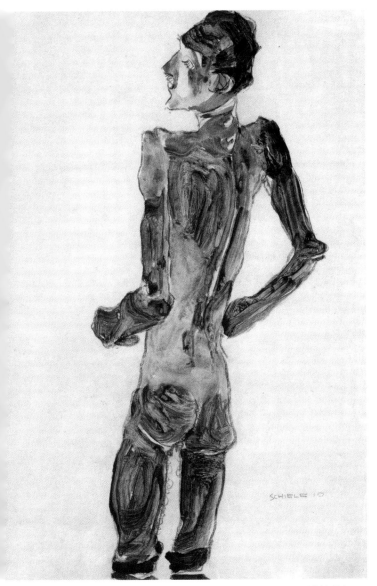

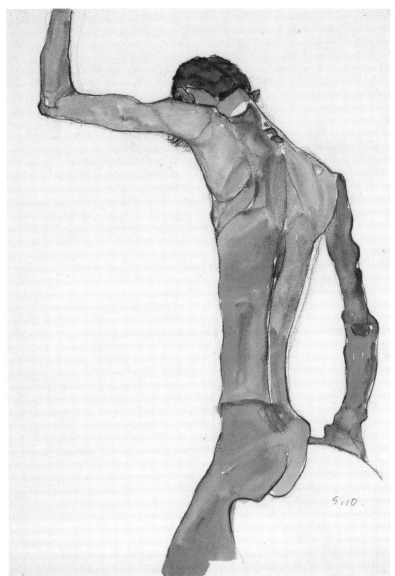

**站著的裸男**
1910 年　44cm×31.3cm　維也納藝術史博物館

**舉手的裸男**
1910 年 紙上水彩、木炭筆
44.8cm×31.4cm　紐約現代藝術博物館

# 貳 / 必須成爲創造者

1911年，正值席勒創作風格探索的時期，21歲的席勒遇見了17歲的維拉妮·沃利·諾依齊。沃利原本爲克林姆工作，後來成了席勒的專職模特兒兼情人。**從此，這個迷人的女子成為席勒畫作中的第一女主角。** 在席勒對沃利的描繪中，我們看到了一個女子最美好的樣子。有藝評家說：「席勒與沃利在一起時創作的作品，除了席勒自己，別人是絕對難以趕超的。」

席勒的作品強調形象清晰的外輪廓線，線型剛直、簡潔又變化豐富。他**善於用線條塑造形體質感，表現人體結構**；用冷峻又富有激情的線條捕捉人物的痛苦、掙扎與無助。他對線條的運用已經達到了極致，成爲後來很多美院學生速寫的範本。

席勒的用色也是豐富多變的，他喜歡用強烈的紅、黃、綠、黑色填塗，畫面充滿對比強烈的節奏感，在變化中達到統一。他的**很多用色都是非自然的，源於自己的主觀感受。**

席勒筆下的人體結構瘦長、脆弱，**誇張的姿勢和充滿憤怒的表情被用於表現現世的苦難**，畫面充滿了內在的緊張和衝突，產生了一種奇特古怪的美感，這成爲他顯著的繪畫特徵。他用自己敏銳的觀察力和表現力，眞實地揭露人的精神世界，令人震撼。這種躁動與不安構成了席勒藝術的獨特面貌。

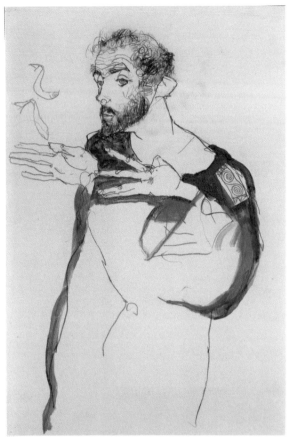

克林姆畫像
1913 年　紙上鉛筆、水粉
48.1cm x 32 cm　私人收藏

認識沃利不久，兩人便決定搬去席勒母親家鄉克魯姆的鄉間生活。在那裡，放蕩不羈的席勒總是被周圍的人們看作異端分子，沒過多久他們就待不下去了。之後，他們在維也納西郊的紐倫巴赫找到了一間風景優美又便宜的工作室。席勒在小鎮上雇傭未成年少女做模特兒，激怒了當地居民。

1912年，**席勒以「勾引未成年少女」的罪名被告上法庭。**警方前往工作室逮捕席勒的同時，也扣押了100多張「色情」畫作。雖然最後罪名不成立，但席勒還是因在公共場合展示色情畫**被判入獄**，服刑3天。

紐倫巴赫事件並未對席勒的事業產生不良的影響，事情傳回維也納反而讓他的名氣更加響亮了，贊助人更加支持他，畫價也隨之飆升。

1912年，除了肖像畫與風景畫，席勒還創作了一批帶有濃厚象徵主義特色的作品。主題集中於表現性與死亡，如《孕婦與死亡》、《自我預言者》、《隱士》等，這些作品呈現出了寓言式的效果。

1912年底，席勒受邀參加哈根派畫展，結識了兩位重要的收藏家。同時他也接受邀請參加在科隆舉辦的分離派聯盟展，該展覽是當時規模最大、影響力最強的現代藝術展覽。這對於席勒來說，是相當榮耀的事情。席勒有3幅作品參展，與柯克西卡的作品同時展出，反響強烈。**席勒此後就被稱為表現主義畫家了。**

---

席勒的橙色：一種帶腥的味道

來源：知乎

ID：張小玉

幾年前，朋友有一個橙紅色的錢包，當另一個朋友第一次見到她從包裡拿出來的時候，他意味深長的地來了一句話，嗯，你用的是橙色。

當時我穿著一身紅裙，他卻並未提到什麼。

橙色是朱紅或大紅＋檸檬黃調製出的顏色，它天然帶著一種紅色的熱烈奔放與黃色的活潑明亮，但它又有這兩種顏色混合後的氣質——　跳躍的生命力、含混不清的曖昧以及那種欲蓋彌彰的騷動。

奧地利畫家埃貢·席勒是個無比熱愛使用橙色的男人。他的使用技巧也非常鮮明，要麼「萬淡叢中一點橙」，要麼「橙色直下三千尺」。

......

 179 贊同　　 8 評論　　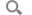 被瀏覽 103110 次

在勒斯勒爾的引薦下，德國現代藝術重要的經紀公司——慕尼黑高茲畫廊向席勒拋來了橄欖枝。透過德國城市巡展（展出地包括慕尼黑、漢堡、司圖加特、柏林等地），很快席勒的作品就在德國市場打開了銷路。

**1913年，席勒被推選進入以克林姆為首的奧地利造型藝術家聯合會。**同年，席勒的作品在維也納舉行的國際黑白展與分離派展覽中展出，國際知名度又有提升。

席勒的名氣越來越大，除了經紀公司的運作，還有一些贊助人樂於收藏他的作品，賣畫的收入也相當豐厚。他的工作室搬到了維也納市內環境優異街區的頂樓。但是他的性格是從不滿足，因此在財務上也十分揮霍。

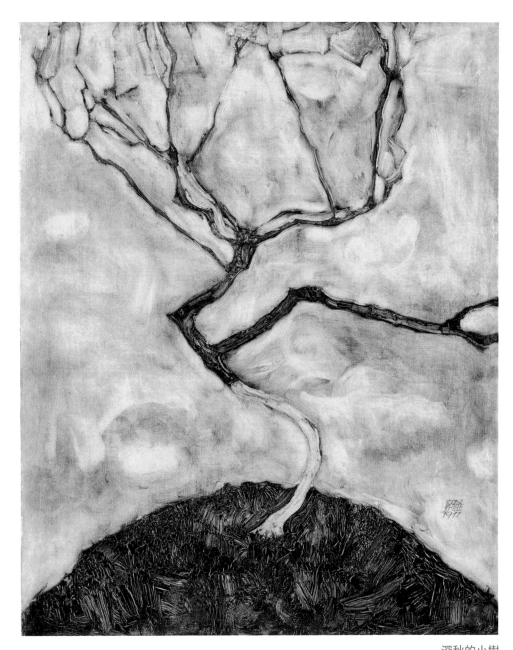

**深秋的小樹**
1911 年　布面油畫　42cm×33.5 cm
維也納利奧波德博物館

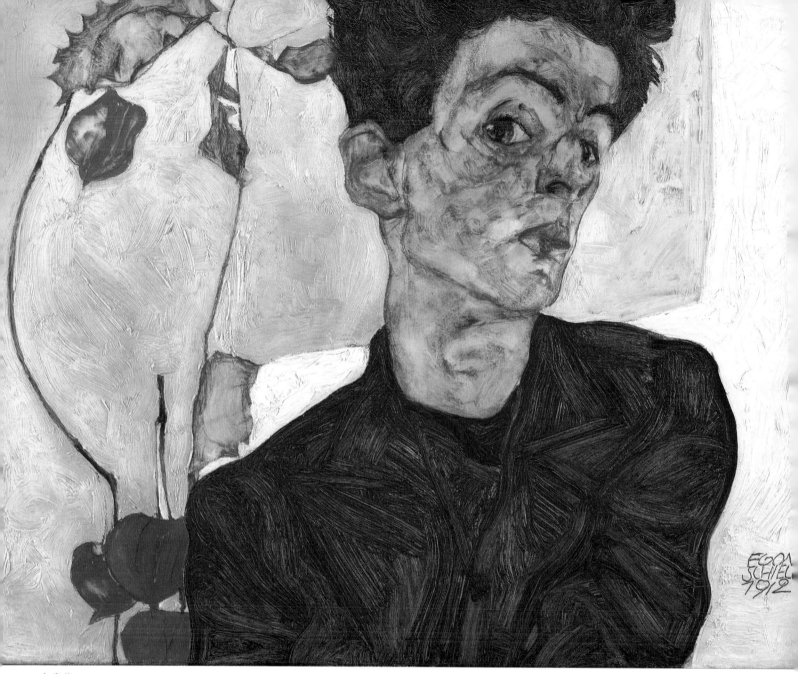

**自畫像**
1912 年　板上油畫　32.2cm×39.8cm　維也納利奧波德博物館

1912年，席勒畫了兩幅肖像——《自畫像》和《沃利畫像》。畫像中的沃利微微側著頭，湛藍的眼睛純淨明亮。席勒能畫出如此迷人的肖像畫的原因，應該就是源於他對於戀人的愛戀吧。

這兩幅畫收藏於維也納利奧波德博物館。20世紀90年代末，《沃利畫像》前往紐約展出，美方以「納粹非法獲得的藝術品」爲由，把這幅畫扣留在

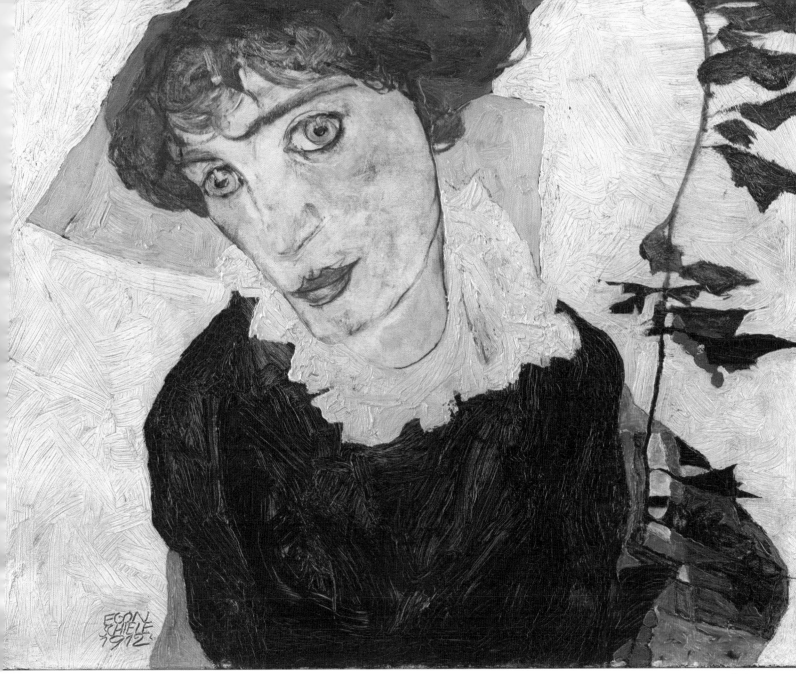

了美國。利奧波德的兒子幾經周折，以1600萬歐元爲代價贖回了《沃利畫像》，成就了父親的願望，也成就了席勒和沃利的愛情。

然而，這段持續四年的愛情還是以分手告終。這位出身貧寒的女子被席勒無情地拋棄後，毅然決然地參軍成爲了一名前線救護隊護士，到死兩人都沒有再見過面。1917年，沃利急發猩紅熱死於戰場。

**沃利畫像**
1912 年　板上油畫　32cm×40cm　維也納利奧波德博物館

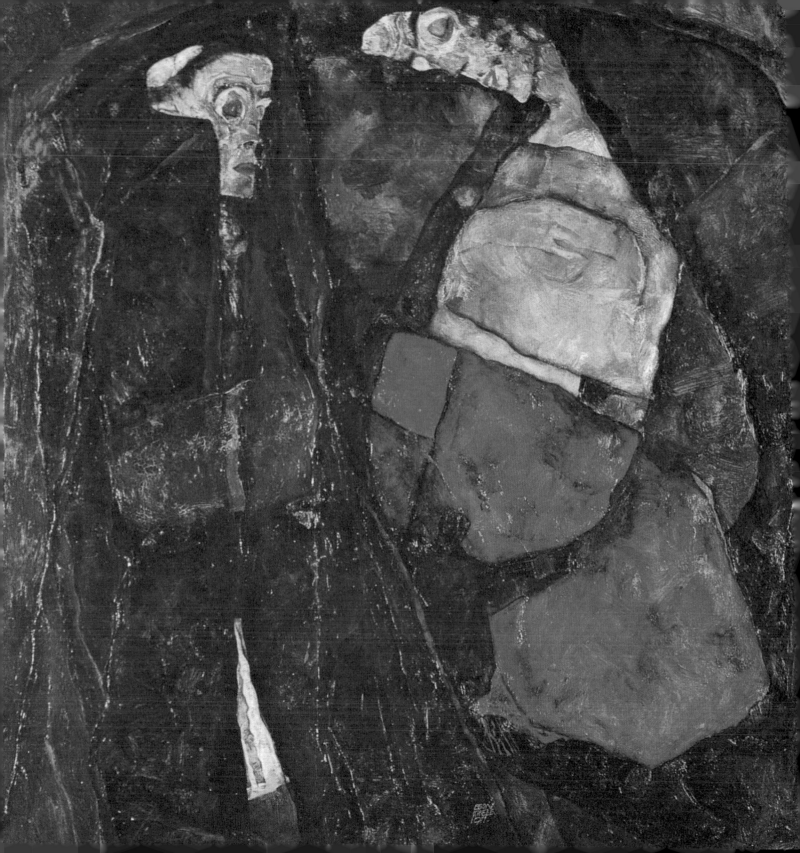

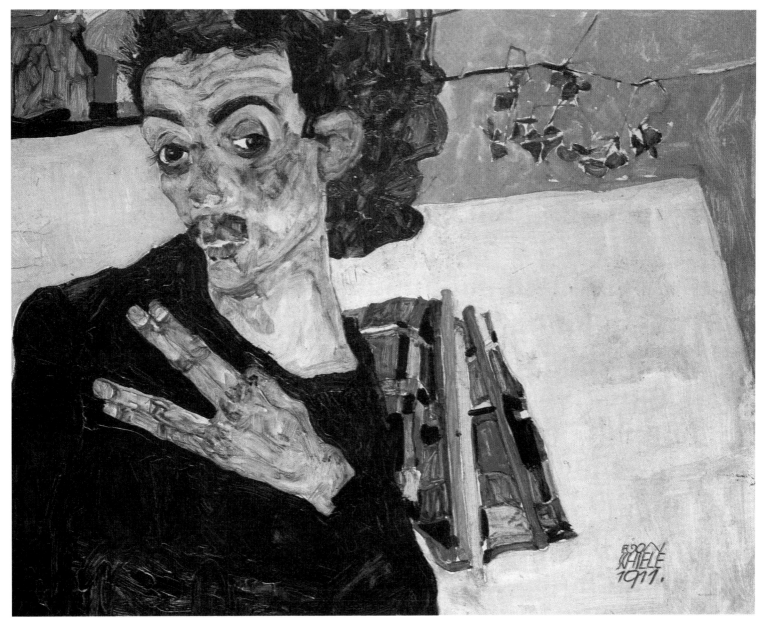

**有黑色桃花瓶的自畫像**
1911 年　布面油畫　27.5cm×34cm　維也納藝術史博物館

**孕婦與死神**
1911 年　布面油畫　100.3cm×100.1cm
布拉格國立美術館

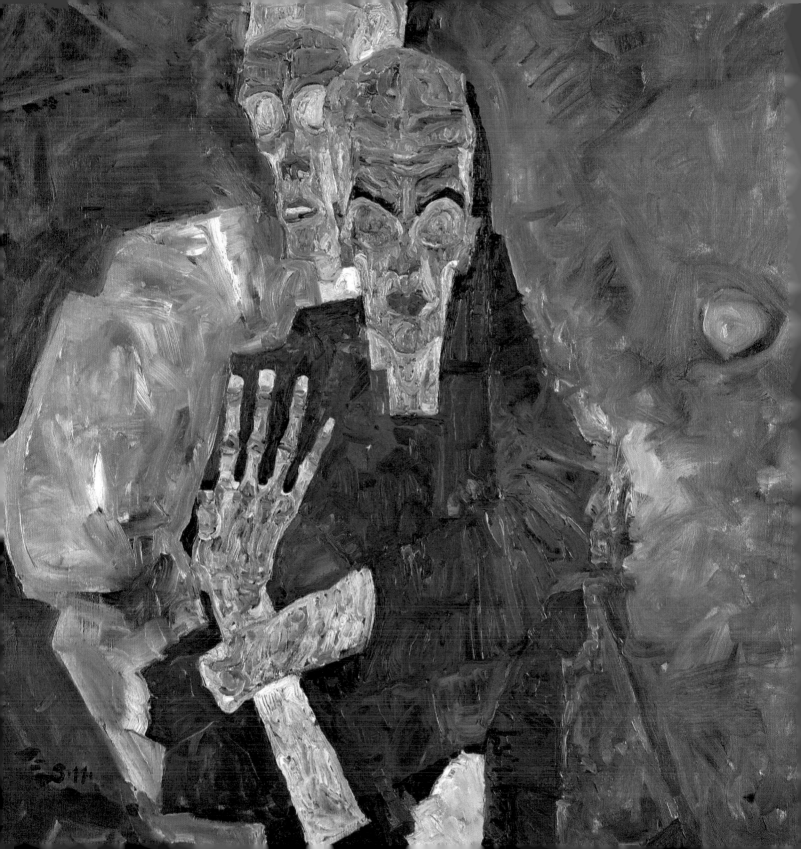

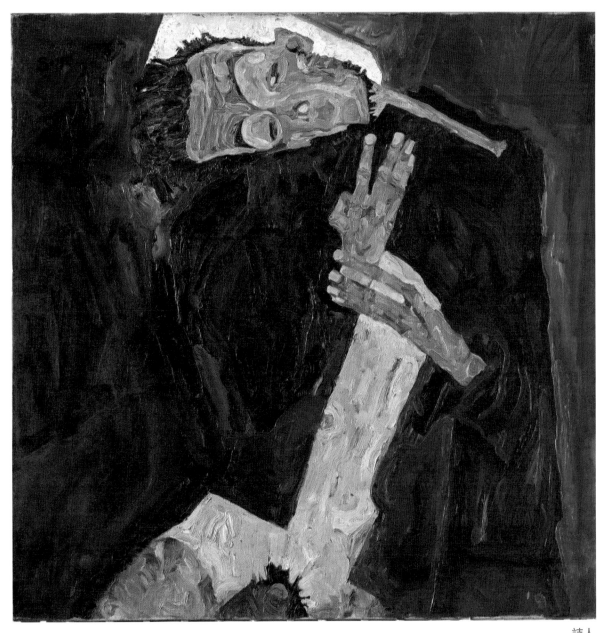

詩人

1911 年 布面油畫 80.1cm×79.9cm 維也納利奧波德博物館

**自我預言者**
1911 年 布面油畫 80.3cm×80cm
維也納利奧波德博物館

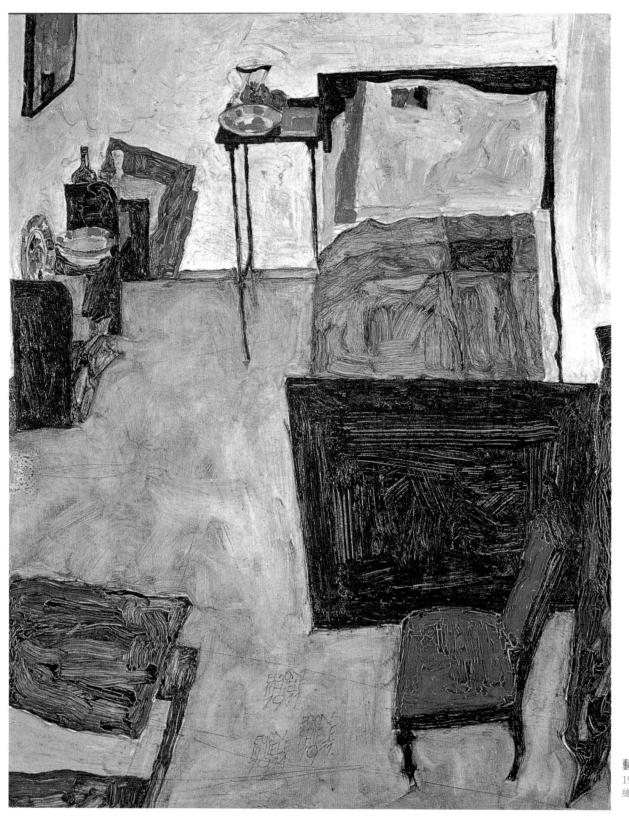

藝術家在紐倫巴赫的房間
1911 年 布面油畫 40cm×31.7cm
維也納藝術史博物館

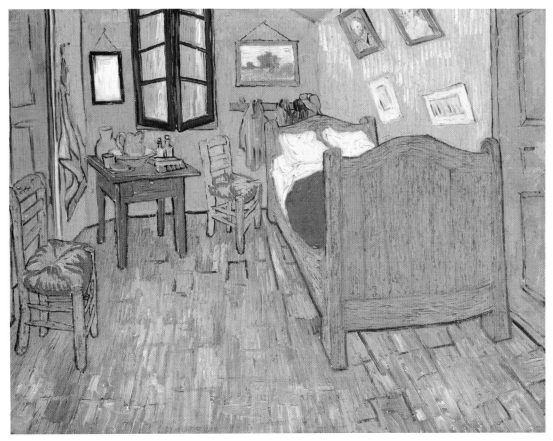

**梵谷　亞爾的房間**
1889 年　布面油畫　73cm×92cm　芝加哥藝術博物館

席勒在紐倫巴赫的房子透過窗戶，就可以望見遠處一片茂
密的樹林和小山丘。在那裡，他畫下了這幅《藝術家在紐倫
巴赫的房間》，靈感來自於梵谷在法國南部小城亞爾所畫的
《亞爾的房間》。同樣的構圖，同樣的家具陳設，但是表現
出來的效果卻完全不同。細長顫抖的桌腿，色調統一的床
鋪與地板，顯然這些色彩的運用是席勒根據自己的主觀感
受來決定的，畫面透露著強烈的焦慮與不安。

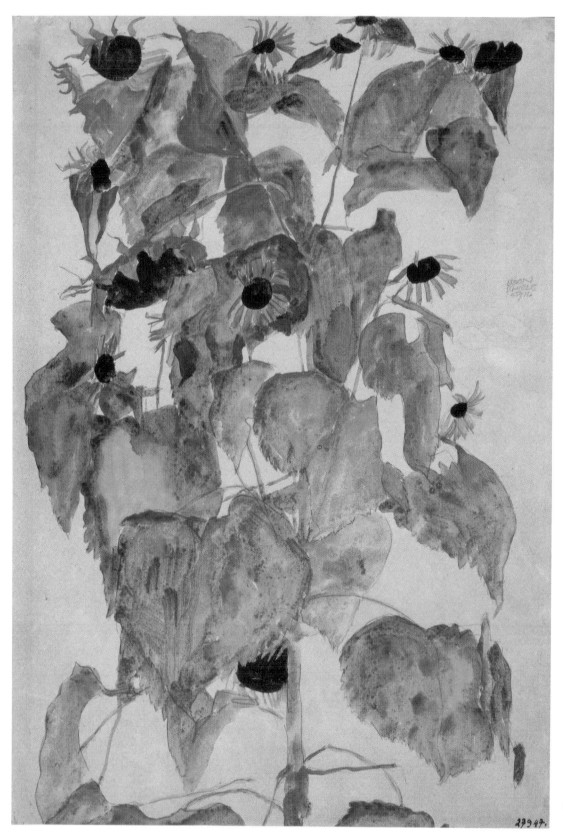

**向日葵**
1911 年　紙上鉛筆、水彩　43.5cm×29.3cm
維也納阿爾貝蒂娜博物館

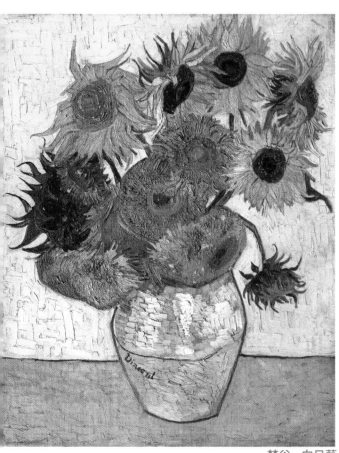

**梵谷 向日葵**
1888 年 布面油畫 92cm×73cm 慕尼黑新繪畫陳列館

席勒植物畫的風格也表現出了對個人情感的探究。這幅在題材上受梵谷的影響而創作的《向日葵》畫的雖然是花，卻將植物人格化。太陽花失去了原有的生命力，只留下乾枯頹敗的身體，僵硬挺直地站立著。

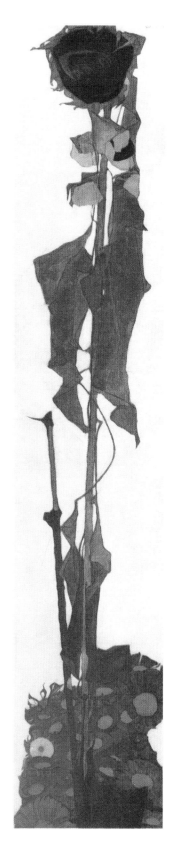

**向日葵**
1909—1910 年
布面油畫
150cm×30cm
維也納藝術史博物館

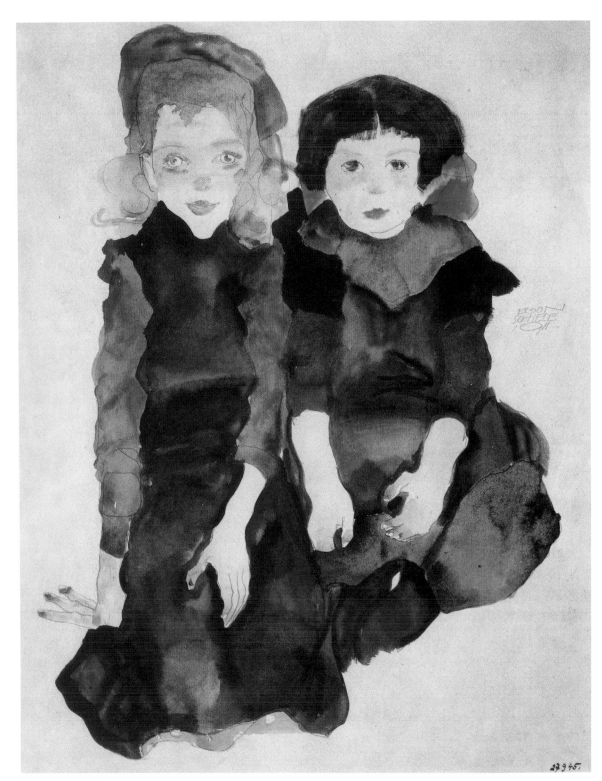

**兩個蹲著的女孩**
1911 年　日本紙上鉛筆、水彩、水粉、白色高光　41.3cm×32cm　維也納阿爾貝蒂娜博物館

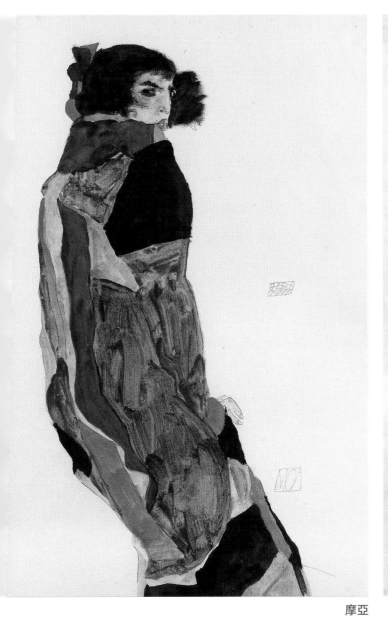

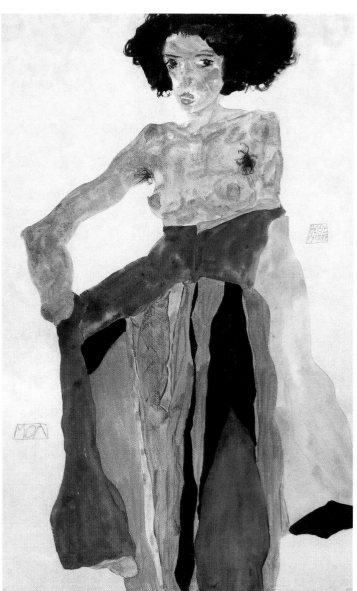

摩亞
1911 年　紙上鉛筆、水彩、水粉　47.8cm×31.5cm
維也納利奧波德博物館

摩亞
1911 年　紙上鉛筆、水彩、水粉　48.2cm×32.2cm
維也納藝術史博物館

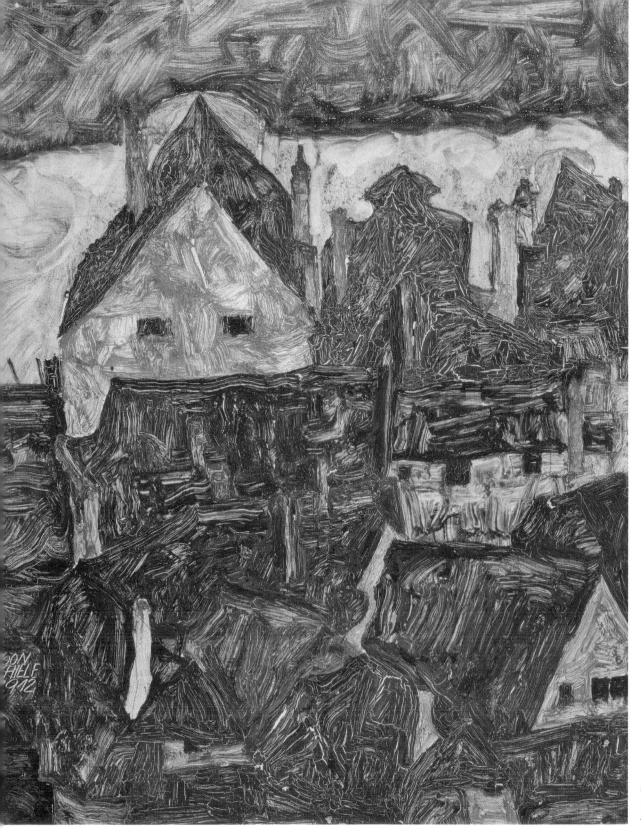

**老城**
1912 年　板上油畫
42.5cm×34cm　私人收藏

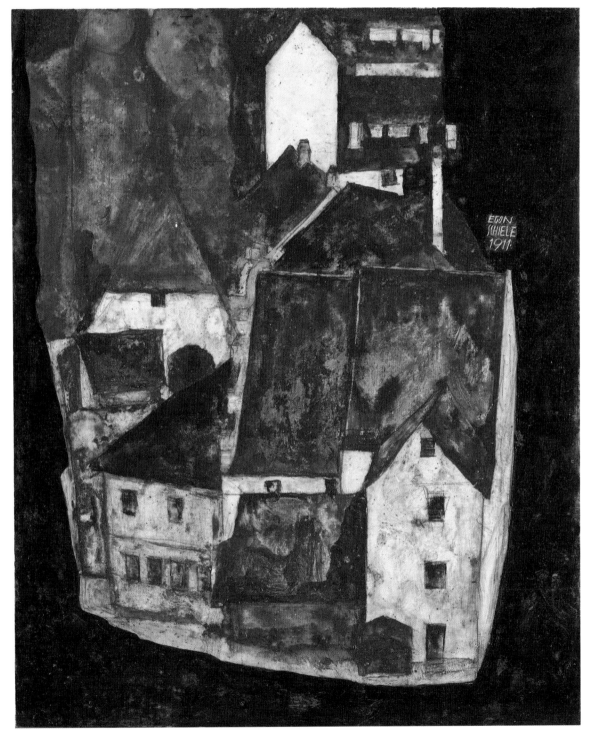

**死城 3**
1911年 板上油畫、鉛筆、水彩 37.2cm×29.8cm 私人收藏

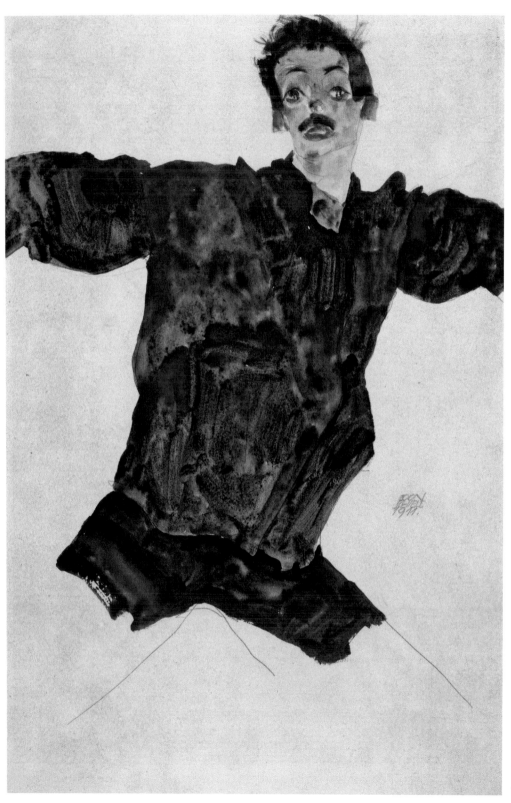

**張開手臂的自畫像**
1911 年　紙上鉛筆、水彩
48cm×31.7cm　維也納阿爾貝蒂娜博物館

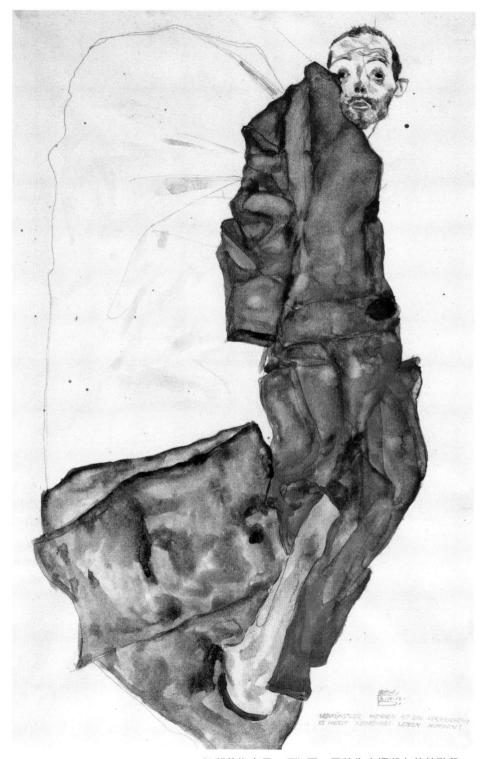

**阻礙藝術家是一項犯罪，是將生命扼殺在萌芽階段！**
1912年 紙上鉛筆、水彩、色粉 48.5cm×31.5cm 維也納阿爾貝蒂娜博物館

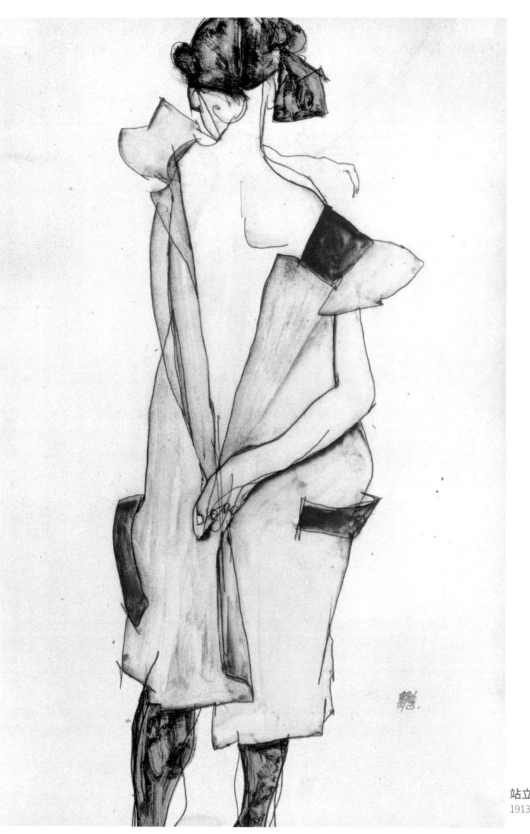

**站立的藍裙綠襪女孩**
1913 年　紙上鉛筆、水彩　47cm×31cm　私人收藏

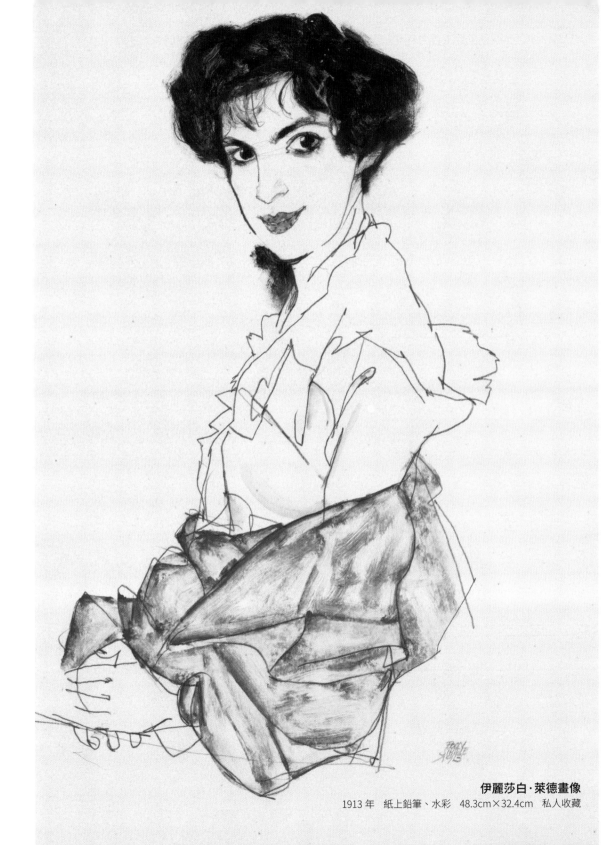

**伊麗莎白‧萊德畫像**
1913 年　紙上鉛筆、水彩　48.3cm×32.4cm　私人收藏

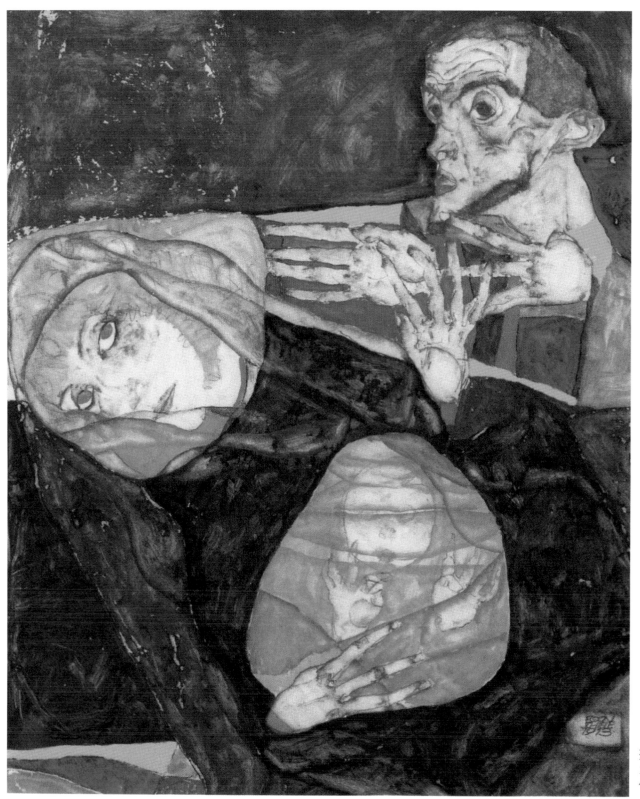

**聖家族**
1913 年　透明紙上鉛筆、水粉
47cm×36.5cm　私人收藏

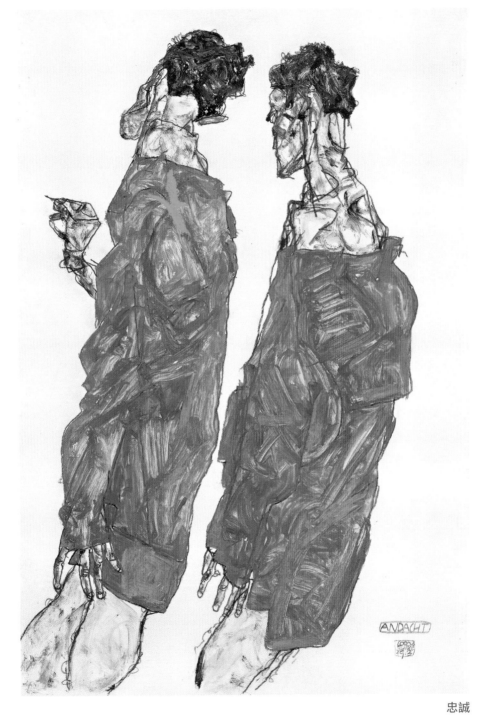

**忠誠**

1911 年　布面油畫　48.3cm×32 cm　維也納利奧波德博物館

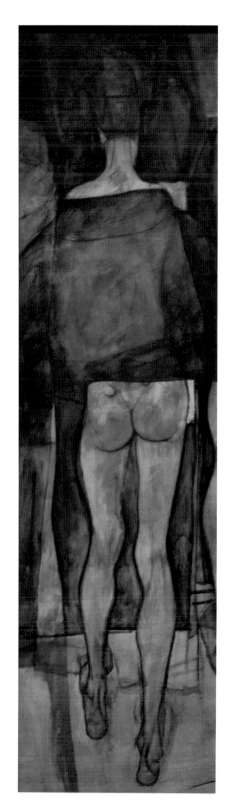

**披著披肩的裸女**
1913 年　布面油畫　192cm×52.5cm
維也納利奧波德博物館

**搖動的秋天之樹**
1912 年　布面油畫　80cm×80.5cm
維也納利奧波德博物館

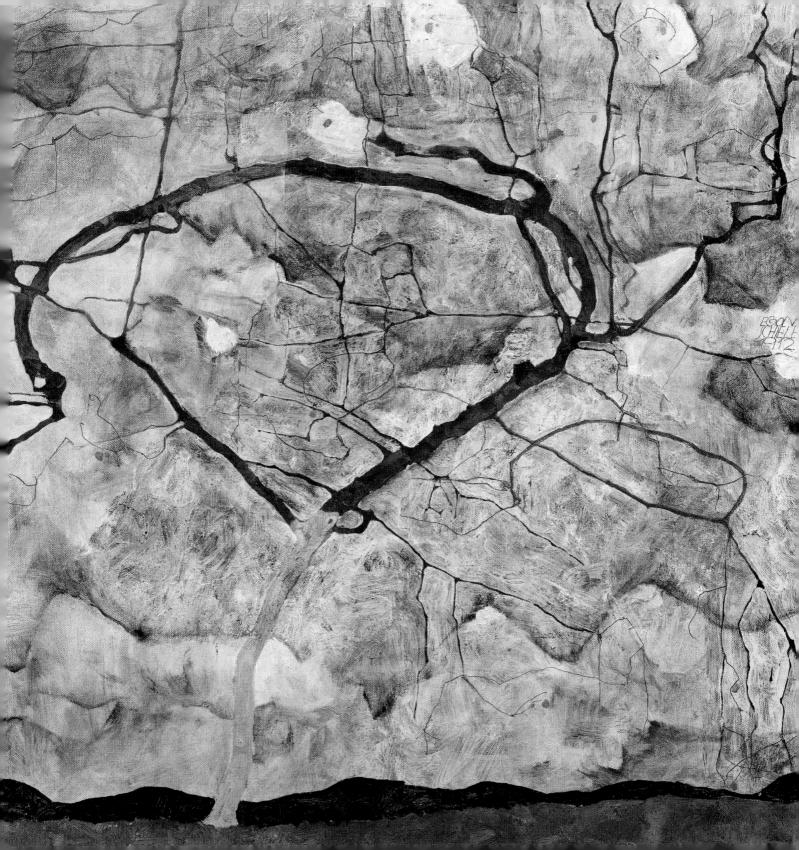

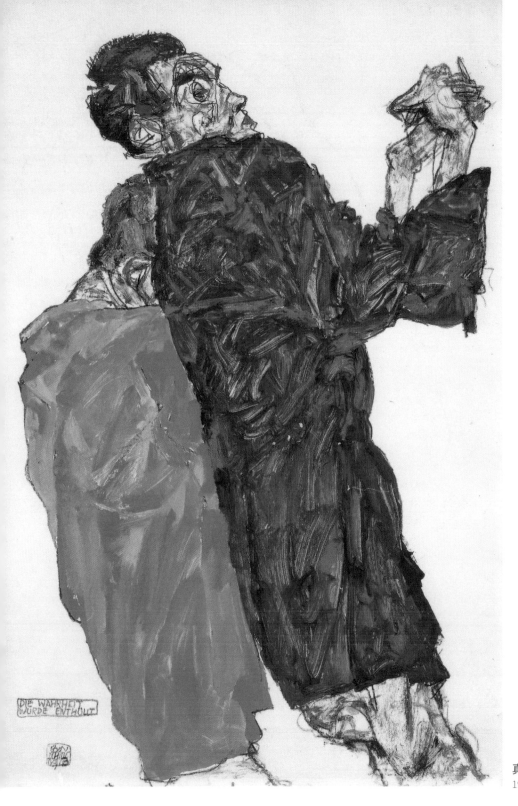

**真像得以揭示**
1913年　紙上鉛筆、水彩、水粉　48.3cm×32.1cm　私人收藏

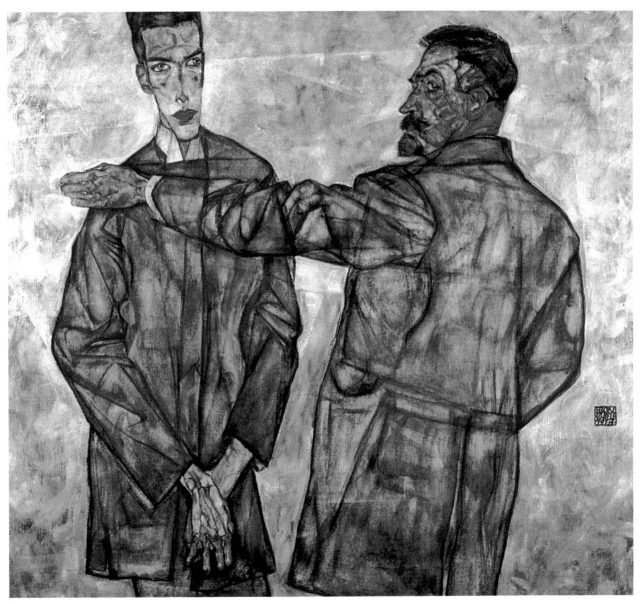

貝內施父子雙人像
1913 年　布面油畫　121cm×131cm　奧地利林茲倫托斯美術館

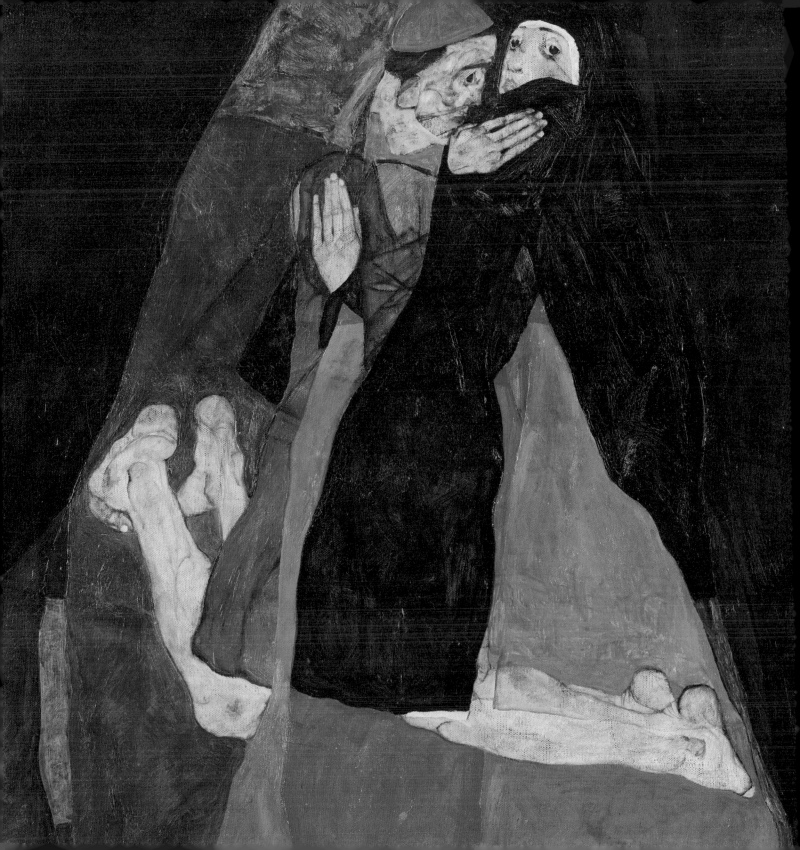

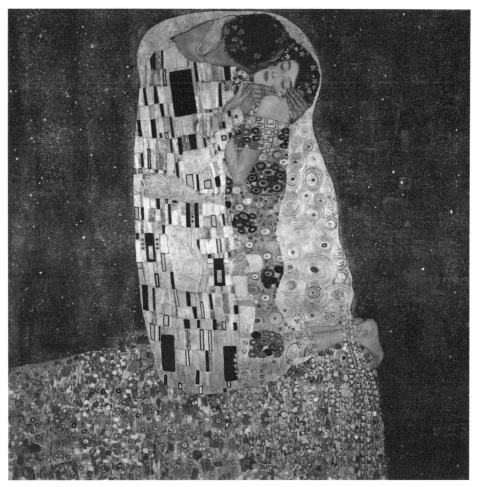

克林姆 吻
1907－1908 年 布面油畫 180cm×180cm 維也納美景宮

創作於 1912 年的《紅衣主教和修女》模仿了克林姆
的名作《吻》。但是，席勒畫中男女主人公身分與行
爲的矛盾衝突絕對是驚人的。他們身披神職人員的
袍子，袍子的轉折與分割支撐起畫面的結構，人物
身體與手以奇特的姿勢糾纏在一起，性愛被表現得
如此緊張且具有傷害性。

紅衣主教和修女
1912 年 布面油畫
69.8cm×80.1cm 維也納利奧波德博物館

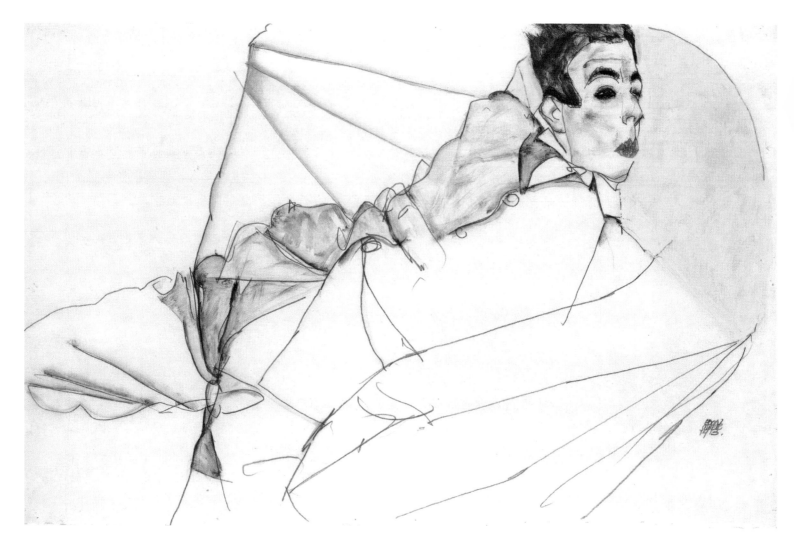

**睡覺的男孩**
1913 年　紙上鉛筆、水彩　31.8cm×48.1cm　維也納利奧波德博物館

<div align="right">

**隱士**
1912 年　紙上鉛筆、水彩、蛋彩
181cm×181cm　維也納利奧波德博物館

</div>

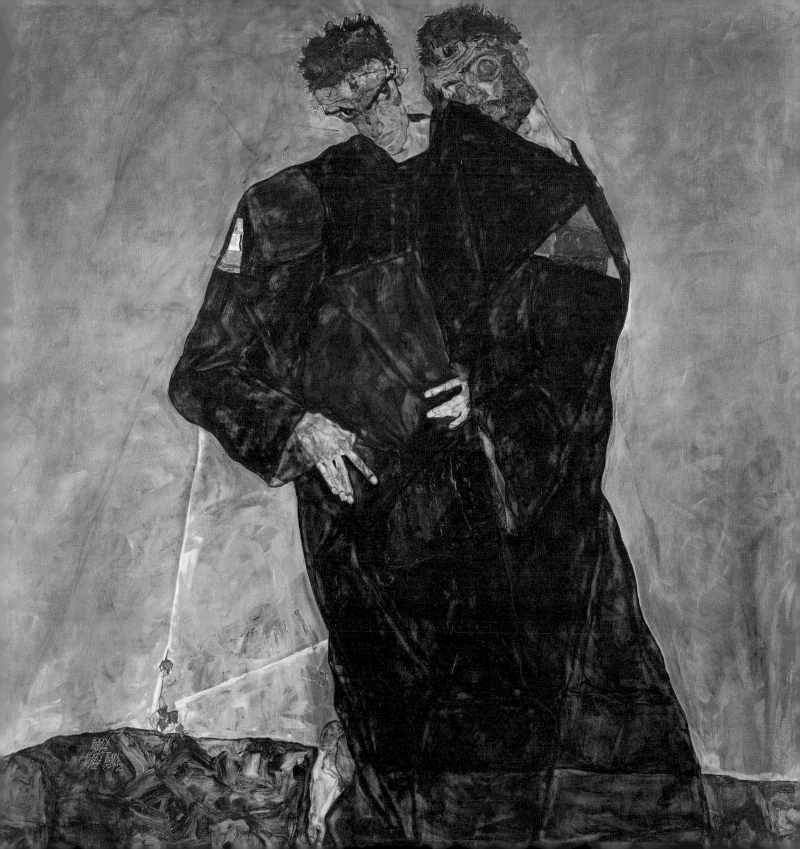

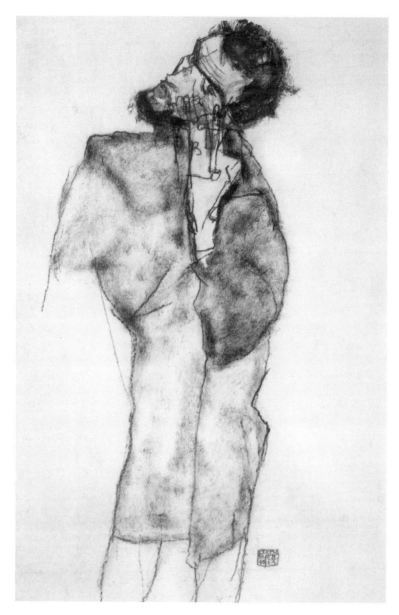

**自畫像**
1913 年　紙上鉛筆、水彩　46.5cm×32cm　私人收藏

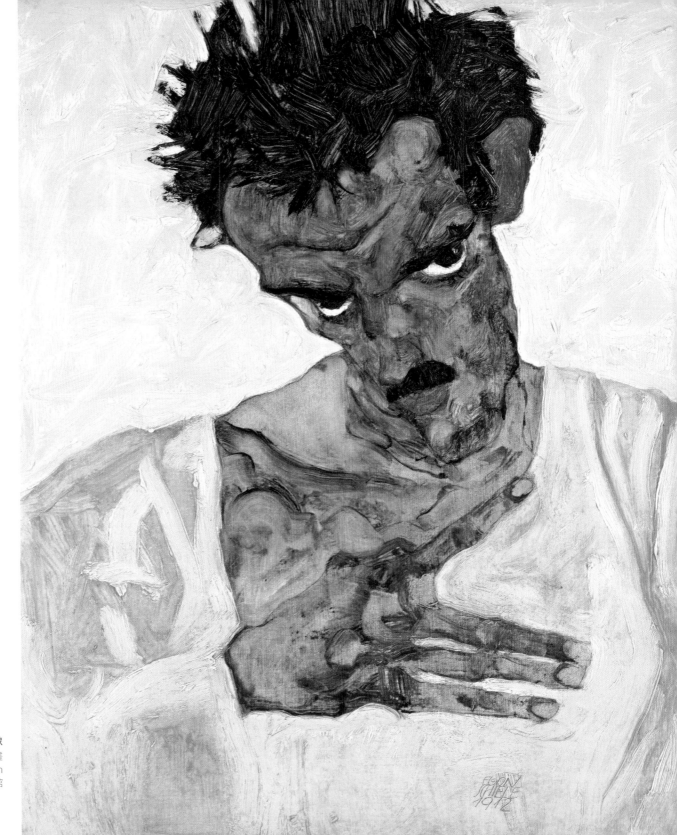

**低頭的自畫像**
1912 年　布面油畫
42.2cm×33.7cm
維也納利奧波德博物館

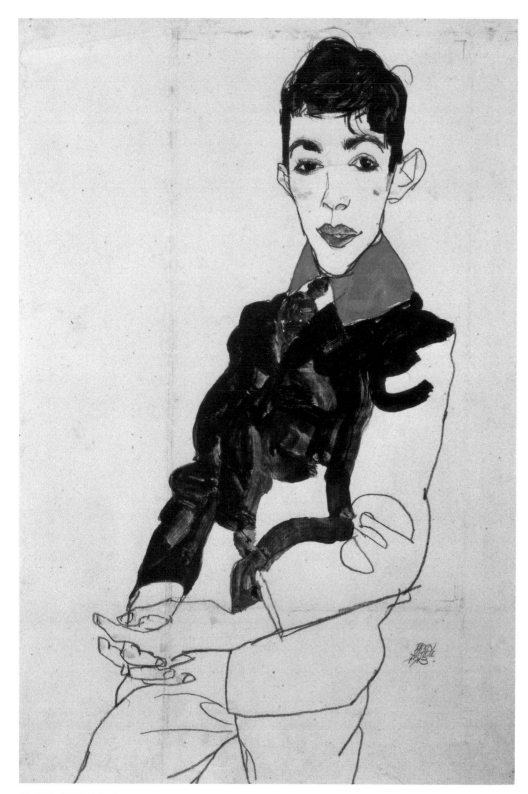

**艾瑞克·列德勒畫像**
1913 年　紙上鉛筆、水彩　47.9cm×32cm　維也納阿爾貝蒂娜博物館

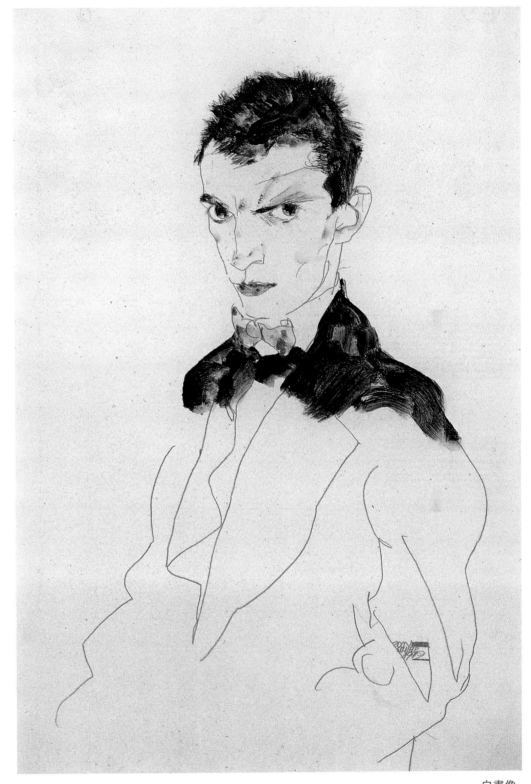

**自畫像**
1912　紙上鉛筆、水彩、水粉　46.5cm×31.5cm　私人收藏

# 參 / 藝術，始終是藝術

席勒可能算是藝術史上最自戀的藝術家了吧。**他很早就明確化了自畫像創作這個重要的主題，於短暫的一生留下100多幅自畫像**，與杜勒、林布蘭、梵谷的自畫像一起為後世稱道。

席勒的自畫像有很多是裸露身體的。他會在鏡子前擺出各式各樣的姿勢，感受自我對話的過程，**這是一種探索自我的方式**。拋開人物的寫實，透過線條的變化和奇特的體態姿勢表達人物性格，展現隱藏在生活面具下真實的人格和赤裸的靈魂。**席勒在他的自畫像中傾注了太多的情感，這些作品或狂躁憤怒，或沉默嚴肅，這是藝術家內心世界的最外在投射**。席勒身上所具備的糾結的多重性格，最直接地被反應在了他的畫作上。

他作品中人物手的造型也常被人津津樂道，手指直直地伸開，稜角分明。**他那標誌性的手勢，因多次出現在作品中而成為一種「符號」**，代表著鮮明的個人特色。他畫的肖像畫常常表情猙獰，黑色、青綠色、紅色、藍色斑駁地分佈在皮膚上，沒有豐滿的血肉和曲線，只留下神經質的線條和筋骨。病態彎曲著的瘦弱身體儘管已被極度扭曲和誇張，但是骨骼結構造型卻十分準確，凸顯出別樣的美感。

1914年，**席勒嘗試創作蝕刻版畫**，製作了包括勒斯勒爾肖像在內的8幅作品。但是因厭倦這種有嚴格技術要求的藝術表現形式，席勒很快就放棄了版畫創作。

**之後，他又接觸到了攝影。**對喜歡照鏡子的席勒來說，攝影替代鏡子成了他另一種審視自我的方式。從他留存下來的自拍照中可以看出，這些作品都是經過嚴謹的構圖與光線布置的。有趣的是，席勒在攝影作品裡延續了自畫像中的奇特動作和特意扭曲的臉部表情。另外，席勒還在沖印方法、簽名的處理等方面進行了反覆多樣的嘗試。他將這些攝影作品當成自己的創作，沖洗之後會在照片上簽上自己的名字。

1914年底，席勒在維也納阿若德現代藝術畫廊舉辦了個展，展出了16幅油畫及其他習作。展覽很成功，席勒的知名度進一步提升。

**1914年，席勒準備結婚了，新娘卻不是沃利**，而是住在工作室對面的中產階級人家的小姐伊迪絲·漢斯。席勒曾表示過，究竟是誰其實無所謂，他想要的只是家庭的溫暖。後人為此批評席勒拋棄了相伴多年的戀人，而選擇對自己更現實有利的婚姻。席勒給沃利寫了分手信，希望二人還能在度假時偷偷保持情人關係，但被沃利斷然拒絕了。伊迪絲不顧家人的強烈反對，於1915年6月17日與席勒結婚。婚後，伊迪絲給席勒帶來了情感上的安定，席勒也畫了很多以妻子為模特兒的畫作。

我們從席勒婚後的作品裡，看到了曾經激情澎湃的席勒慢慢沉穩下來，那些銳利的直線也被柔和的曲線所替代。畫中人物少了過去那種緊繃的生命力，仿佛靈魂已被抽離，只留下一具軀殼。

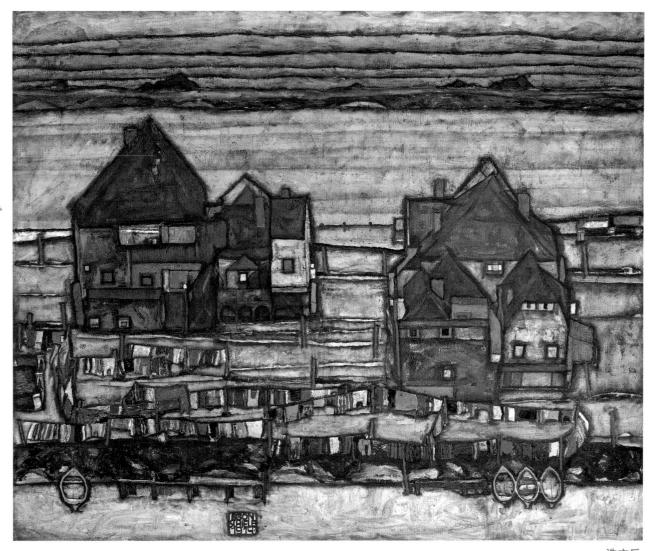

**洗衣房**

布面油畫　100.5cm×120.5cm　維也納利奧波德博物館

席勒在《洗衣房》中，憑藉其高超的藝術創造力創造了一個色彩斑斕的童話世界。橘紅、湛藍、明黃色，歡快地跳躍，單純又富有變化；青灰的牆面與層疊的遠山層層推進，透過對線條和色彩的微妙處理，營造出和諧舒適的氛圍；天眞爛漫、無拘無束的畫面，生出極強的裝飾效果。

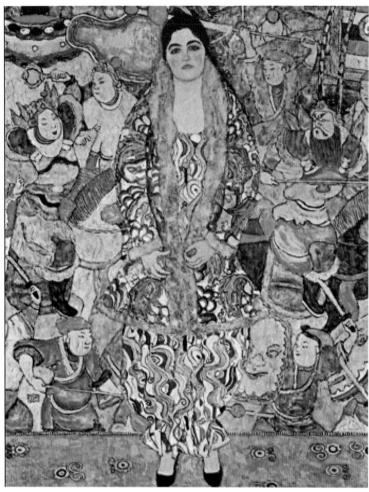

克林姆　弗里德里克·瑪麗亞·比爾肖像
1916 年　布面油畫　168cm×130cm　私人收藏

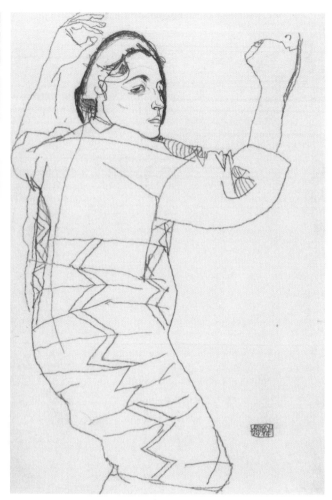

弗里德里克·瑪麗亞·比爾畫像
1914 年　紙上鉛筆　48.3cm×42.2cm　蘇黎世科寧克斯基金會

　　1914年，席勒以《舞者》爲題爲富有的猶太女士弗里德里
克·瑪麗亞·比爾畫了一幅肖像。1916年，克林姆也畫
了一幅《弗里德里克·瑪麗亞·比爾肖像》。克林姆的肖像
畫，背景運用中國傳統圖案，裝飾感極强，富有東方韻
味。席勒畫中的比爾則完全不同，她穿著色彩明亮帶有幾
何圖案的衣服，雙手舉過頭頂，身體不舒服地扭曲著。背
景平塗，著重刻畫人物的手腳和臉部，透露出濃重裝飾趣
味。

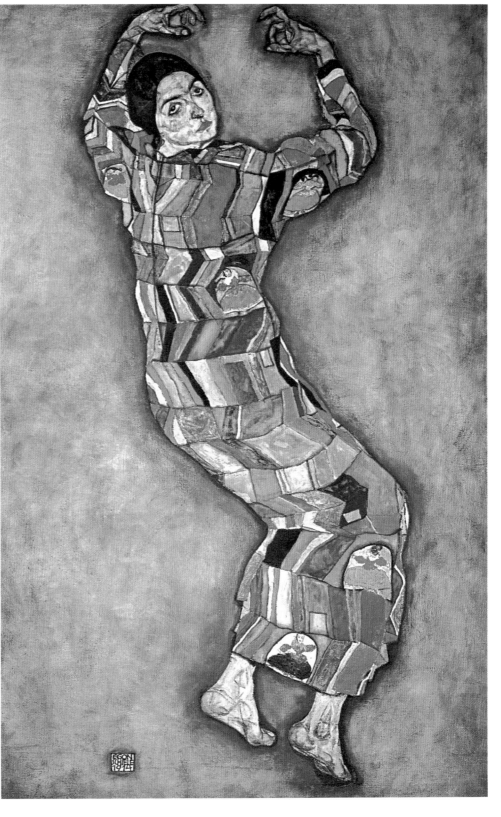

**舞者**
1914 年　布面油畫
190cm×120.5cm
私人收藏

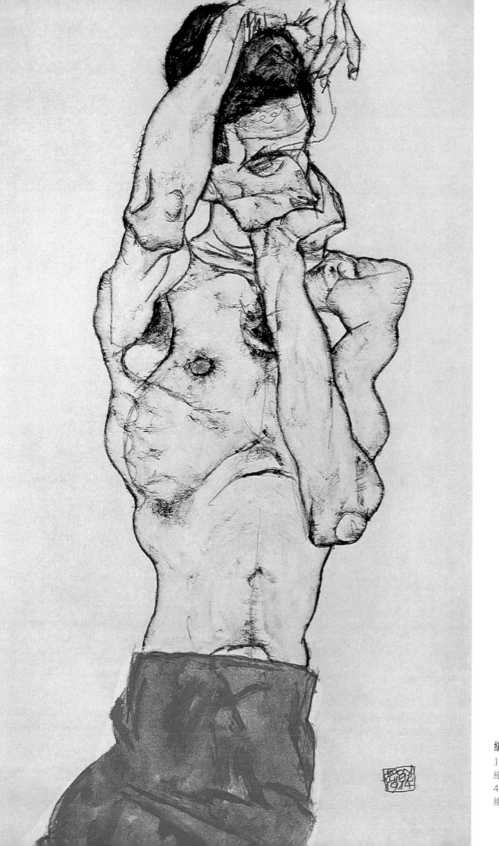

**纏腰布的裸男**
1914 年
紙上鉛筆、水彩、水粉
48cm×32cm
維也納阿爾貝蒂娜博物館

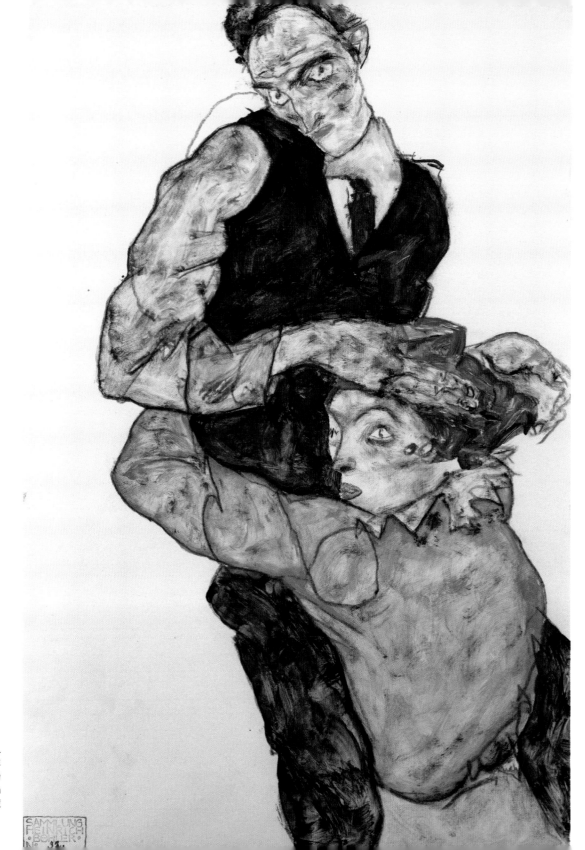

**情人**
1914—1915 年
紙上水彩、水粉
47.5cm×30.5cm
私人收藏

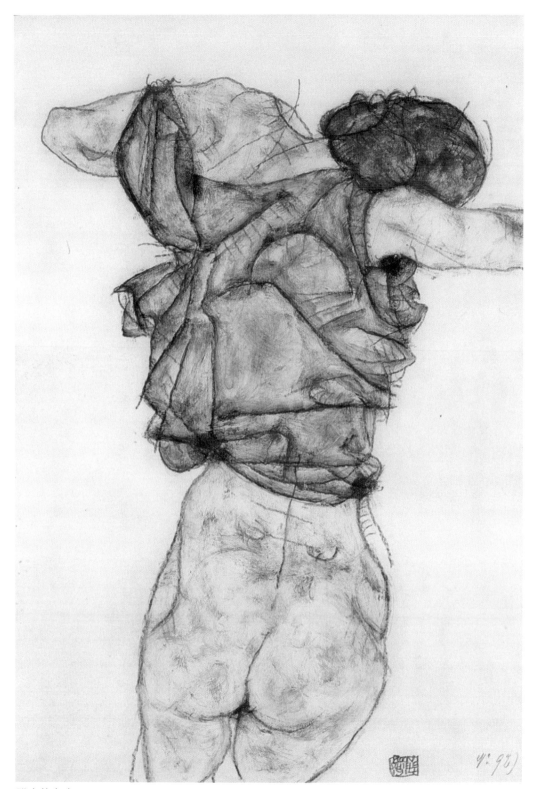

**脫衣的女人**
1914 年　紙上鉛筆、水粉　32cm×48cm　私人收藏

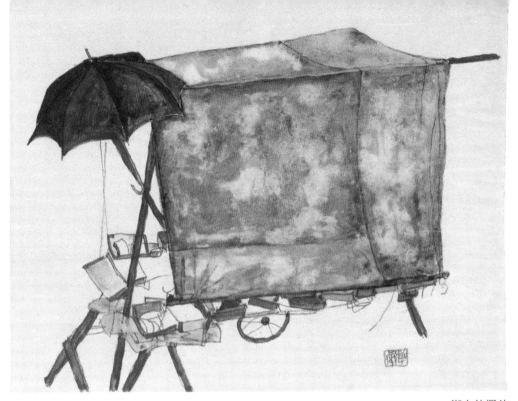

**街上的攤位**
1914年　紙上鉛筆、水粉、水彩　31.3cm×47.8cm　紐約大都會藝術博物館

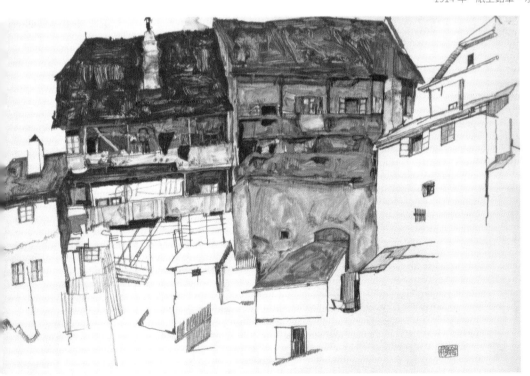

**克魯姆的老屋**
1914年　紙上水彩、色粉　32.5cm×48.5cm　維也納阿爾貝蒂娜博物館

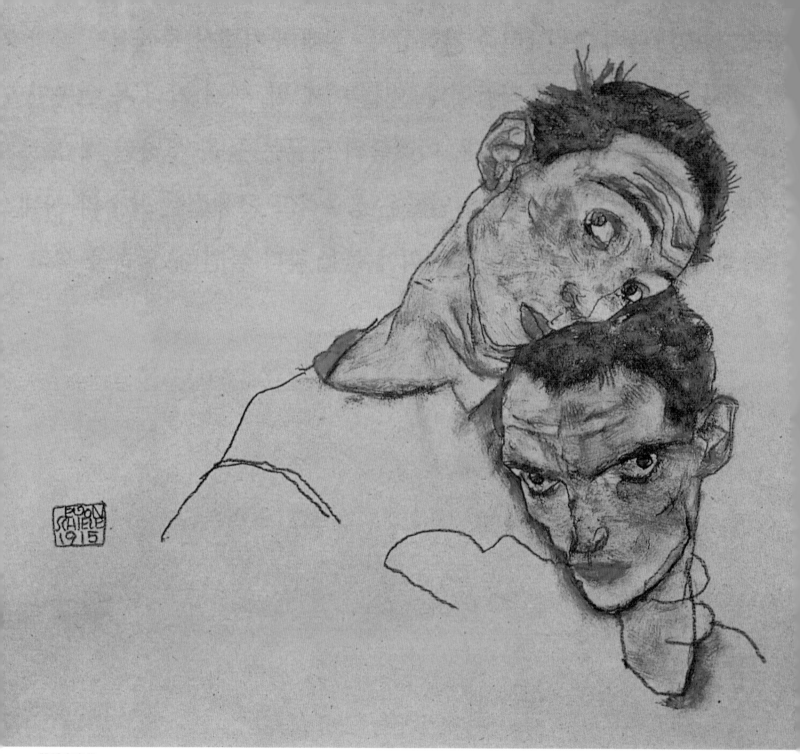

**雙重自畫像**
1915 年　紙上鉛筆、水粉、水彩　32.5cm×49.4cm　私人收藏

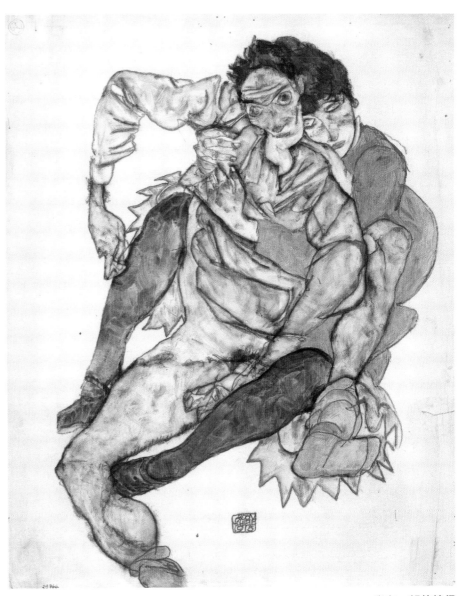

**坐在一起的情侶**
1915 年　紙上鉛筆、水彩、色粉　51.8cm×41cm　維也納阿爾貝蒂娜博物館

在1915年創作的《雙重自畫像》中，畫面上
出現了兩個「自我」，兩張臉、兩種迥異的神
態，相依相偎，目光直視著畫外。那時，席
勒與沃利分手並剛剛與伊迪絲結婚。這幅畫
體現了席勒當時的複雜心情，他用畫筆赤裸
地將自己的情感展示給世人。

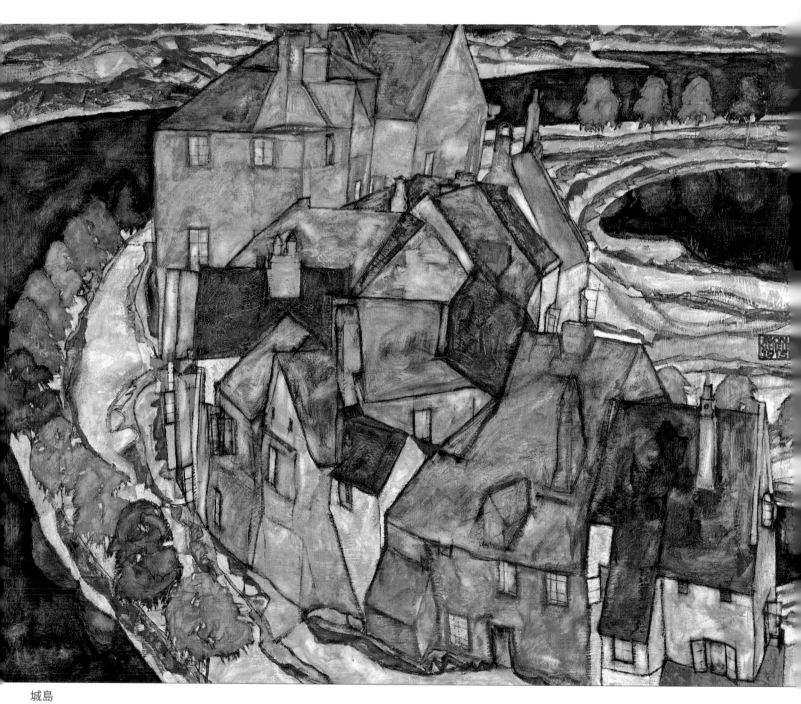

城島
1915 年　布面油畫　110.5cm x 140.5 cm　維也納利奧波德博物館

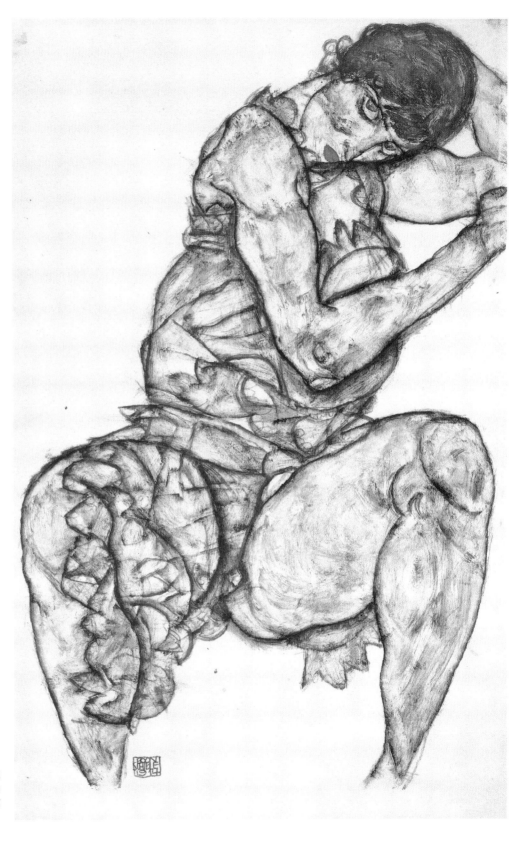

**左手觸摸頭髮的女性坐像**
1914 年　紙上鉛筆、水彩　48.5cm×31.3cm
維也納阿爾貝蒂娜博物館

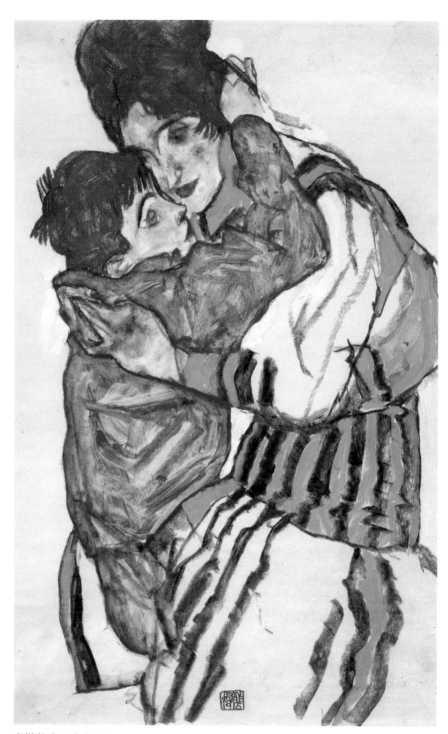

**席勒的妻子和侄子**
1915 年　紙上木炭筆、水彩　48.2cm×31.9cm　波士頓美術館

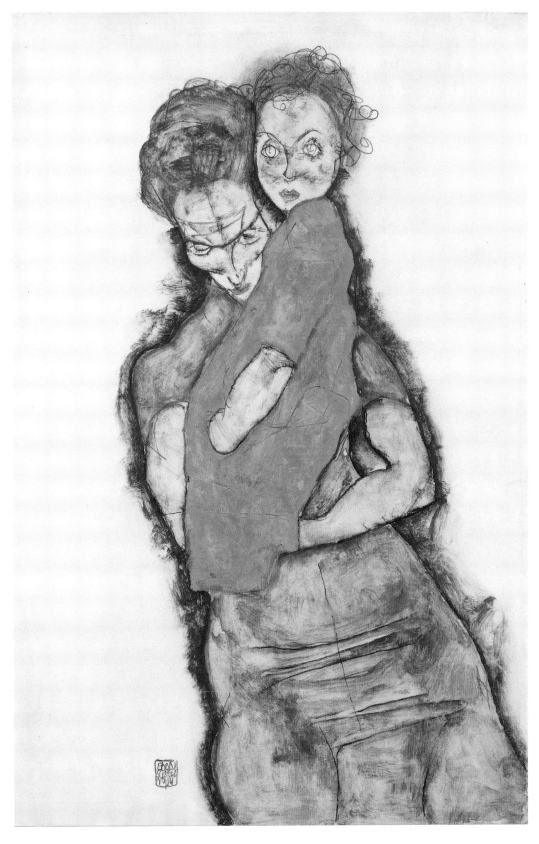

**母與子**
1914 年　紙上鉛筆、水彩
48.1cm×31.9cm　維也納利奧波德博物館

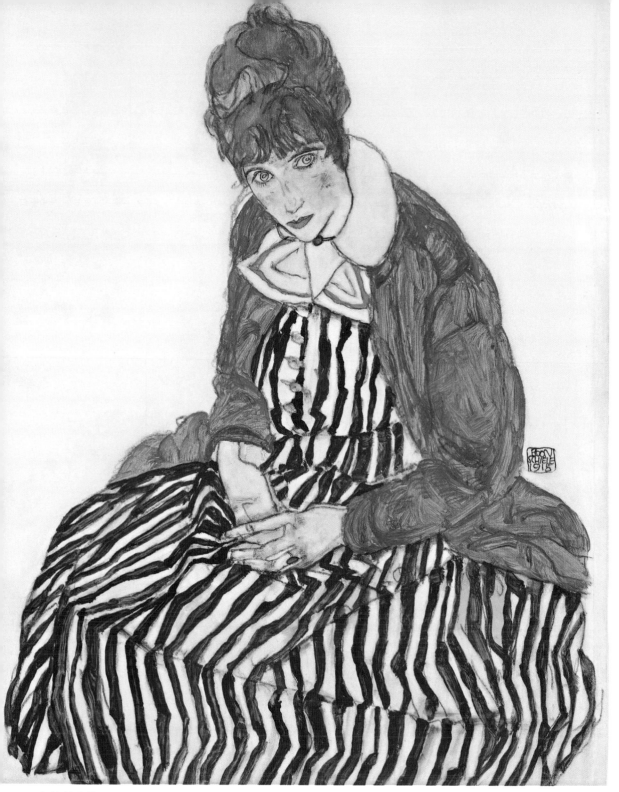

**伊迪絲畫像**
1915 年　紙上水彩　50.5cm×38.5cm　私人收藏

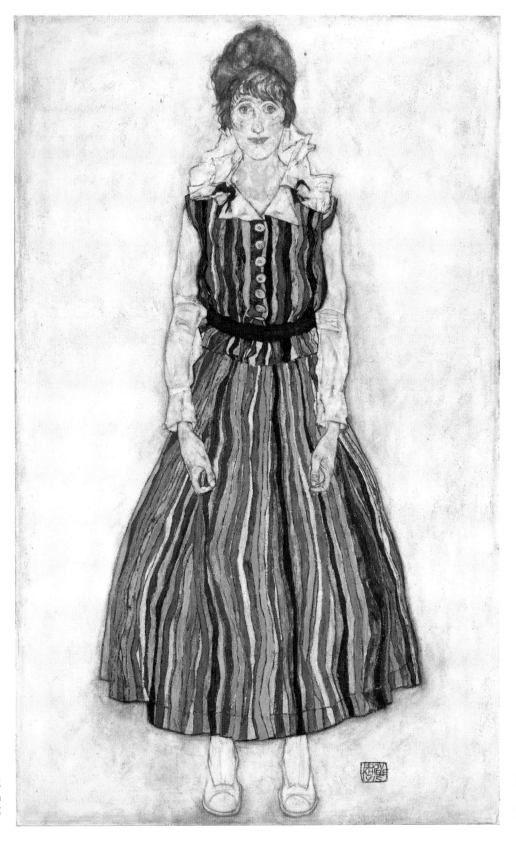

**伊迪絲畫像**
1915 年　布面油畫　180cm×110cm
荷蘭海牙市立美術館

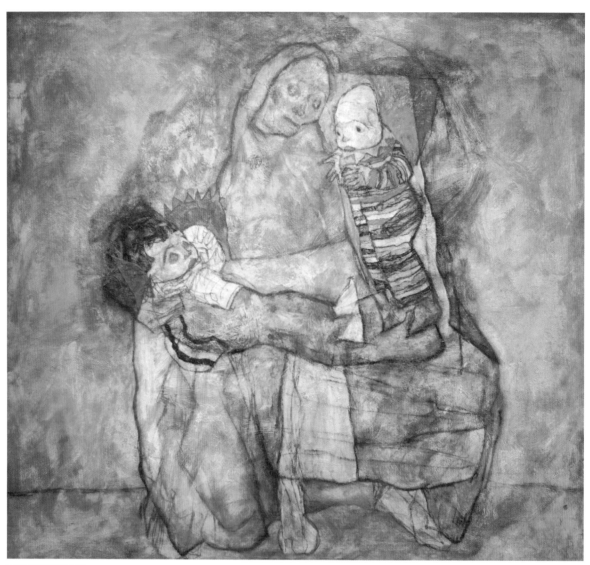

**母親與兩個孩子**
1915 年　布面油畫　149.5cm×160cm　維也納利奧波德博物館

**漂浮者**
1915 年　布面油畫　20cm×17.2 cm　維也納利奧波德博物館

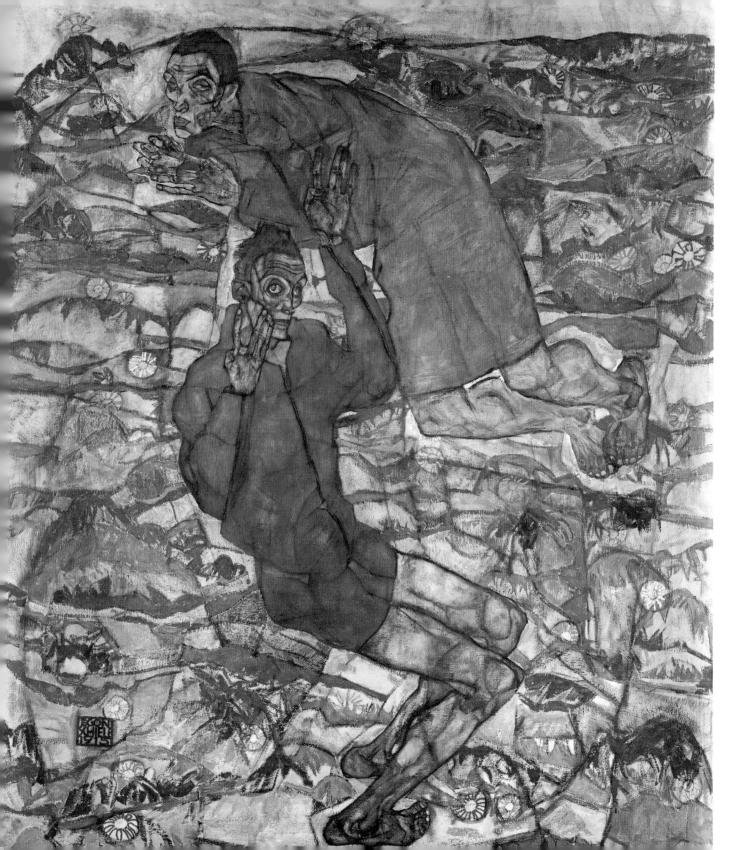

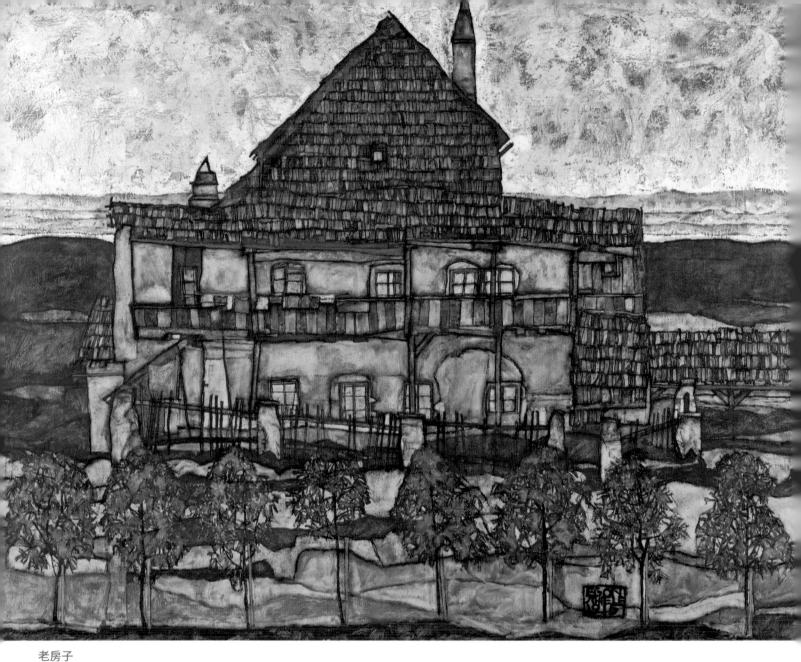

**老房子**
1915 年　布面油畫　110cm × 140 cm　維也納利奧波德博物館

小城市

1915 年　布面油畫　109.7cm×140cm　以色列博物館

# 肆 / 太短太短的人生

1914年，第一次世界大戰開始，奧匈帝國迅速衰落。1915年，席勒婚後第四天便應召入伍，服役於布拉格陸軍。在軍隊中，席勒的長官很看重他的藝術才能，因此從未派他到前線參戰，僅僅讓他做看管俄國戰俘的工作，甚至妻子伊迪絲還獲得了隨軍的待遇，居住在軍營不遠處。那裡食物充足，席勒閒暇之餘可以畫畫，或者和妻子在鄉間散步。這場戰爭絲毫沒有影響到席勒的創作生涯。

席勒從1916年開始頻繁參加各地展覽，僅1916年就參加了柏林和慕尼黑分離派畫展等4個展覽，獲得了更為響亮的名望和更多的機會。同年9月，德國重要的藝刊《行動》給席勒做了專輯，封面就是他的自畫像。在隨後的一次展覽中，他的所有畫作一售而空。

1917年，席勒回到維也納負責軍需供應工作，得以專心從事繪畫。其間，他創作了大量成熟的作品，參加了奧地利戰時美展，1918年還受邀參加維也納分離派在維也納的第49屆展覽。此次展覽上，席勒共有48件作品在主展廳展出。分離派的這次展覽相當成功，席勒的畫價又漲了好幾倍，並且開始接大型壁畫的訂單。**席勒的地位達到頂峰，真的成了克林姆的接班人。**他和妻子搬離公寓，住進了郊區獨棟的房子裡，院子裡有花園，還有一個兩層樓的畫室。

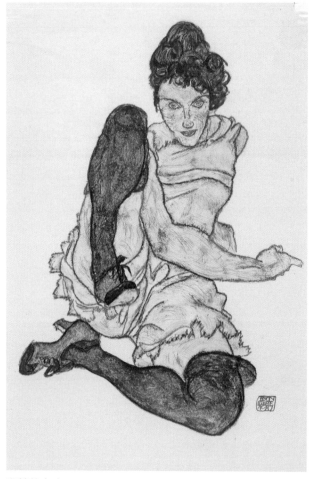

**坐著的女人**
1917年　紙上水彩　私人收藏

1918年，是席勒創作生涯的最後一年。席勒畫了許多伊迪絲的素描。**《家庭》是席勒晚期最重要的一幅畫作。**畫中的三個人正是席勒即將圓滿的家庭，代表席勒自己、妻子伊迪絲和即將出生的孩子。這幅畫中，席勒作品中常見的那份憂鬱不安消失了，畫中的男人、女人、小孩不再瘦骨嶙峋，有了肉體的分量。畫中人物也不再是看向自己，而是看向未來。

1918年，西班牙流感爆發。同年10月28日，伊迪絲懷著6個月的身孕去世。僅僅在3天后，**1918年10月31日，席勒也因患流感離開了這個世界，年僅28歲。**他的藝術之路就像是流星一樣，轉瞬即逝。

歷史沒有給我們太多的時間去見證一個天才的成長。席勒做了很多不被人們理解的事，遭受了太多的非議，其作品中毫不遮掩的裸露、墮落和反叛不被當時的世俗所接受，人們給他扣上「色情畫家」的名號。他死後卻獲得極大的肯定，被藝術界加冕為偉大的藝術家。那些看似簡單隨意的素描稿也被後人奉為經典，珍藏在世界各地的博物館裡。極為短暫的一生留下那麼多肆無忌憚的作品，連同他的桀驁不馴，在藝術史上留下了濃墨重彩的永恆篇章。

---

 席勒的畫好在哪裡？

來源：知乎
ID：張小玉

別看席勒最出名的這些人體畫題材很多看上去讓人覺得難登大雅之堂，但要知道，席勒可曾經是維也納藝術學院最年輕的學生，也就是說，他的基本功是沒有問題的，他作畫是科班出身而非野狐禪。即使是劍走偏鋒選擇了人體和性欲的題材，那也是一種擺脫學院保守派的桎梏而進行的創新的藝術選擇，都是理性的藝術創造。而且，那時的時代背景和社會氛圍是一戰的陰影，這種動盪的局面也顛覆了藝術和審美觀念。藝術家們不再只傾心於描繪現實場景，內心的那種恐懼、失落、虛無的情緒是無法在田地裡、風景中、大街上透徹地表現出來的，而且受到弗洛伊德等心理學、社會學理論的影響，藝術家們開始轉而描繪生命的終極恐懼。而席勒呢，就是用這些肉欲和色欲的人體形象，來展示生命。這是他畫作的第一個好——大時代背景下的藝術新態。
……

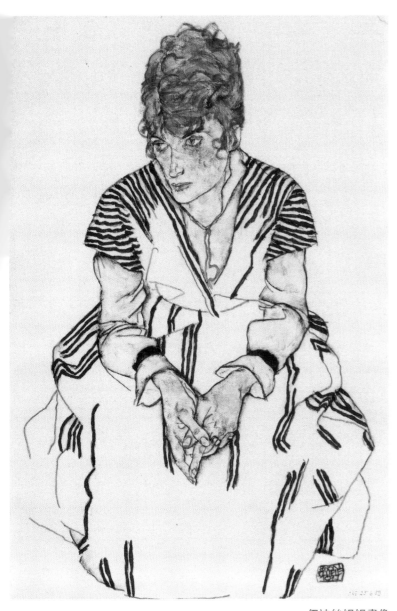

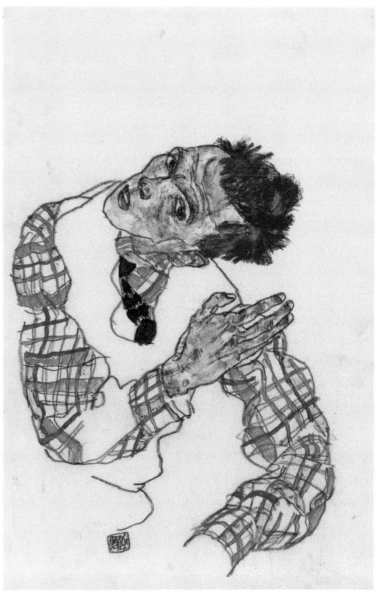

**伊迪絲姐姐畫像**
1917 年　紙上水粉
43.8cm×28.5cm　維也納阿爾貝蒂娜博物館

**穿格子襯衫的自畫像**
1917 年　紙上黑色蠟筆、水粉、水彩
45.5cm×29.5cm　私人收藏

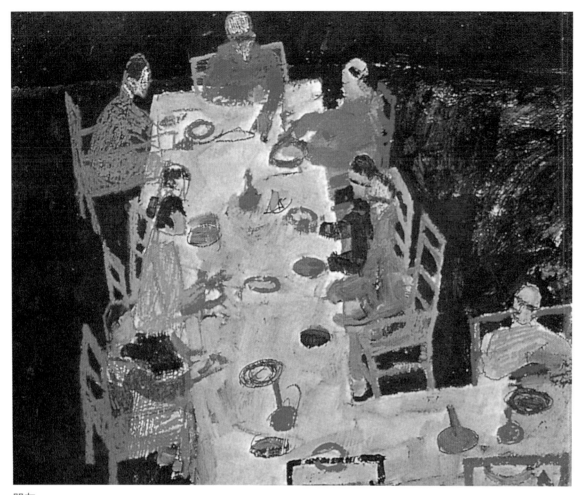

**朋友**
1918 年　布面油畫　99.5cm×119.5cm　私人收藏

1918年，席勒參展之餘還爲第49屆維也納分離派展覽設計了活動海報。海報來自他的油畫樣稿《朋友》。以《最後的晚餐》爲靈感，席勒把自己放置在畫面中央耶穌的位置，對面空缺的座位留給了未能參展的克林姆。克林姆已於1918年2月死於西班牙流感。

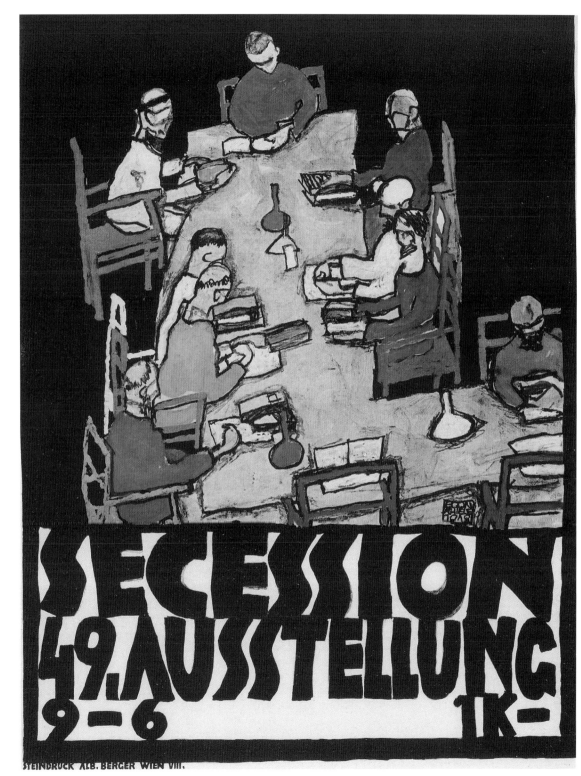

維也納分離派第 49 屆展覽海報
1918 年　68cm×53cm　維也納阿爾貝蒂娜博物館

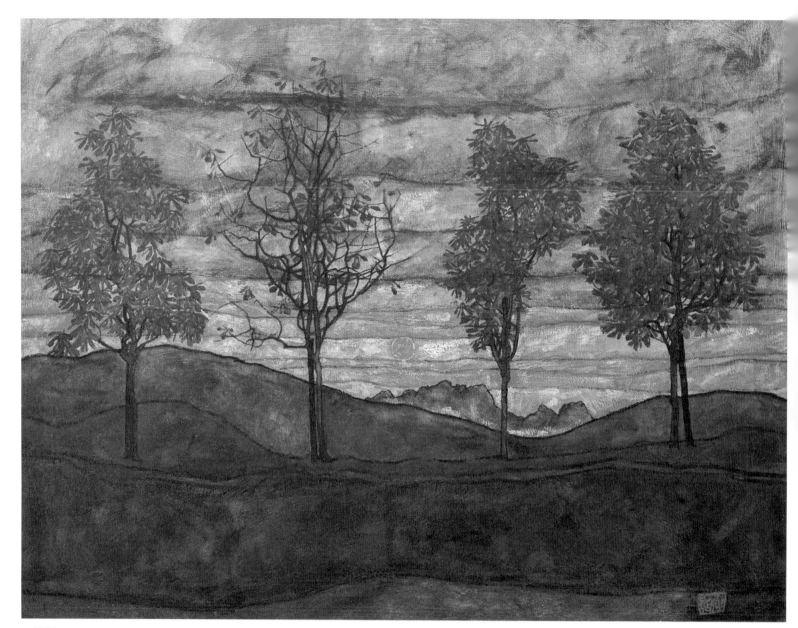

**四棵樹**
1917 年　布面油畫　110.5cm×141cm　維也納藝術史博物館

<div align="right">

**哈姆斯畫像**
1916 年　布面油畫　138.4cm×108cm
紐約古根漢美術館

</div>

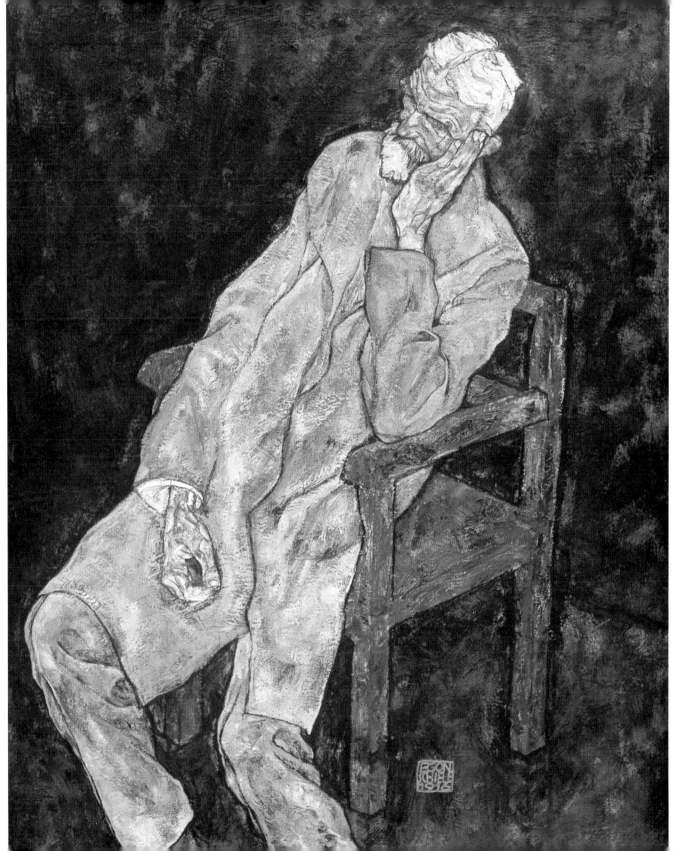

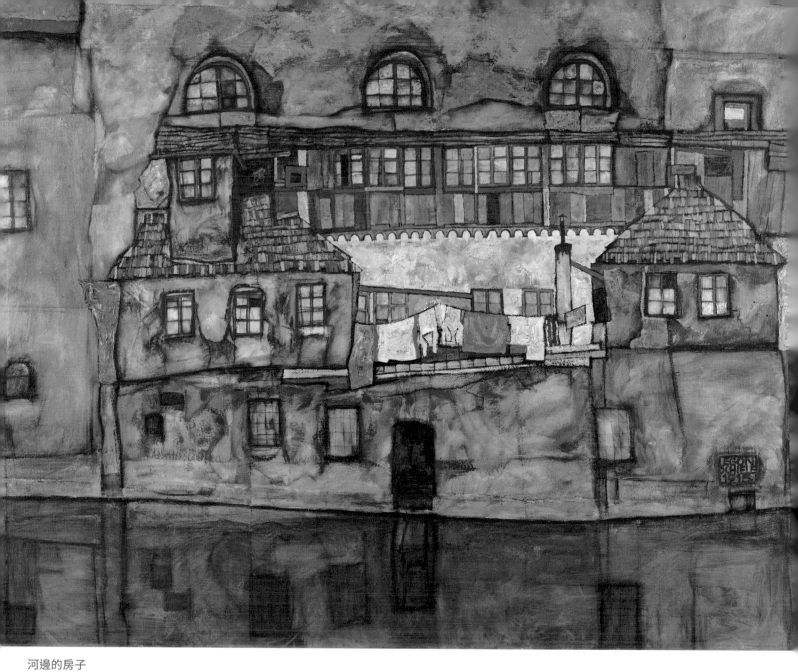

**河邊的房子**
1915 年　布面油畫　109.5cm×140cm　維也納利奧波德博物館

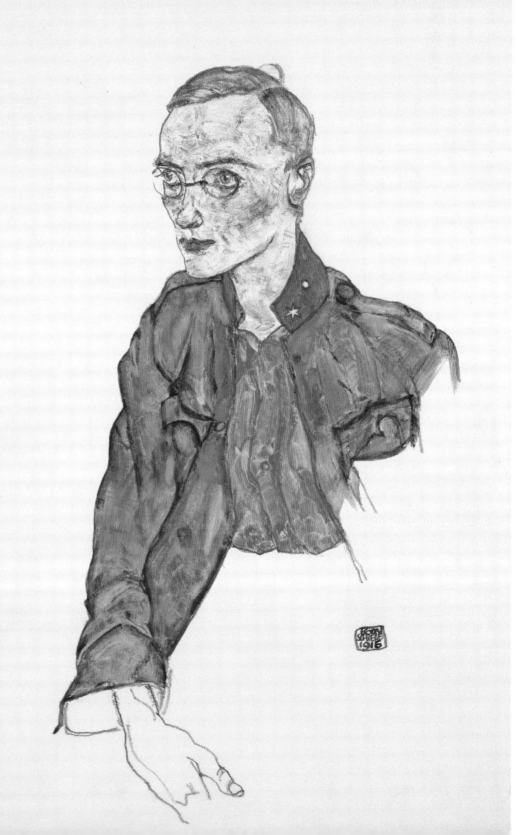

**俄國戰俘**
1916年　紙上鉛筆、水彩
48cm×31.1cm
維也納利奧波德博物館

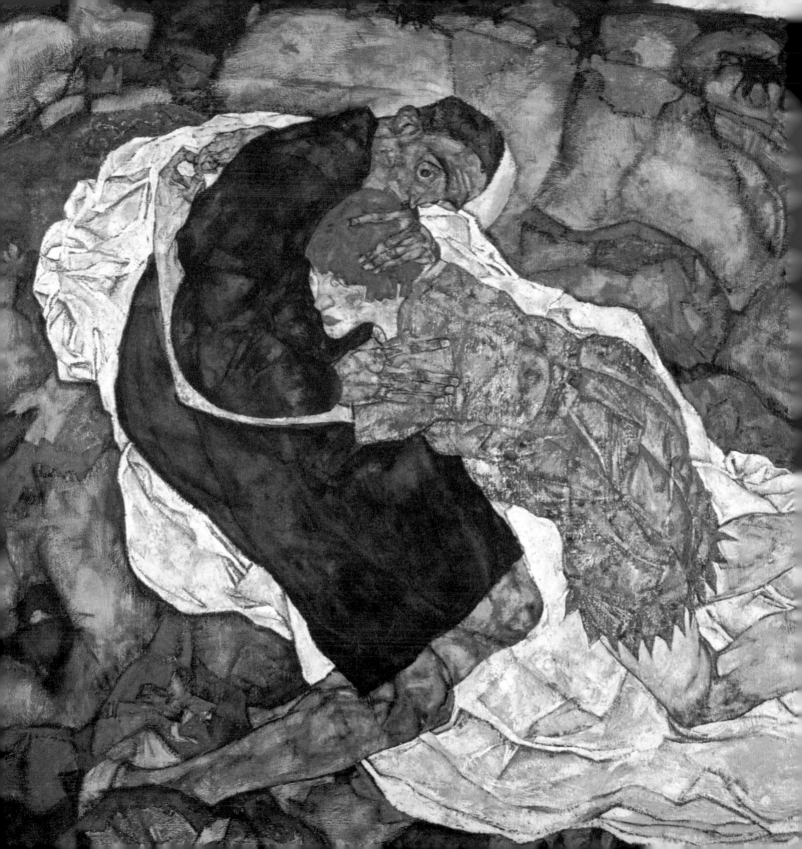

死神與少女
1915—1916 年　布面油畫　150cm×180cm　維也納藝術史博物館

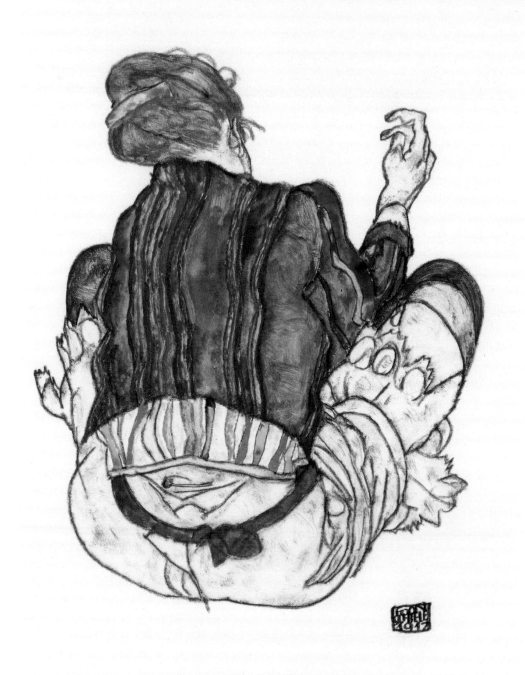

**坐著的女人**
1917 年 紙上鉛筆、水彩、水粉
46.4cm x 29.8 cm 紐約大都會藝術博物館

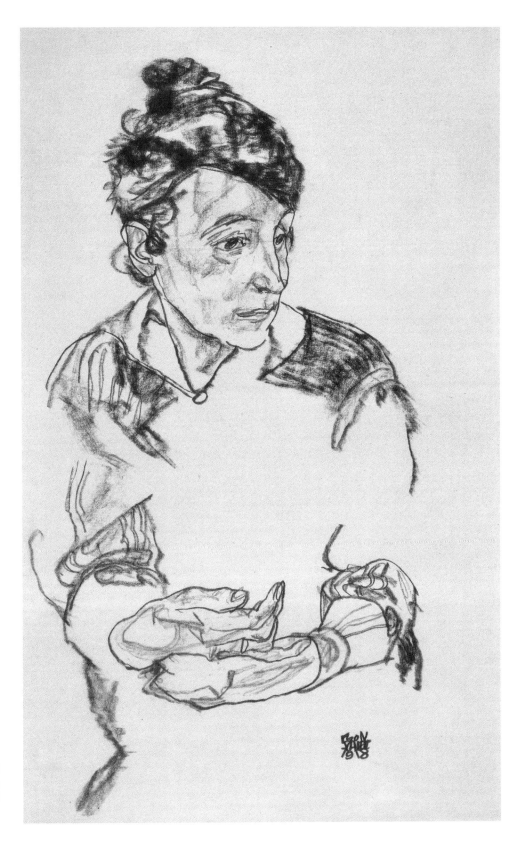

**席勒母親畫像**
1918 年　紙上木炭筆　45.8cm×28.9cm
維也納阿爾貝蒂娜博物館

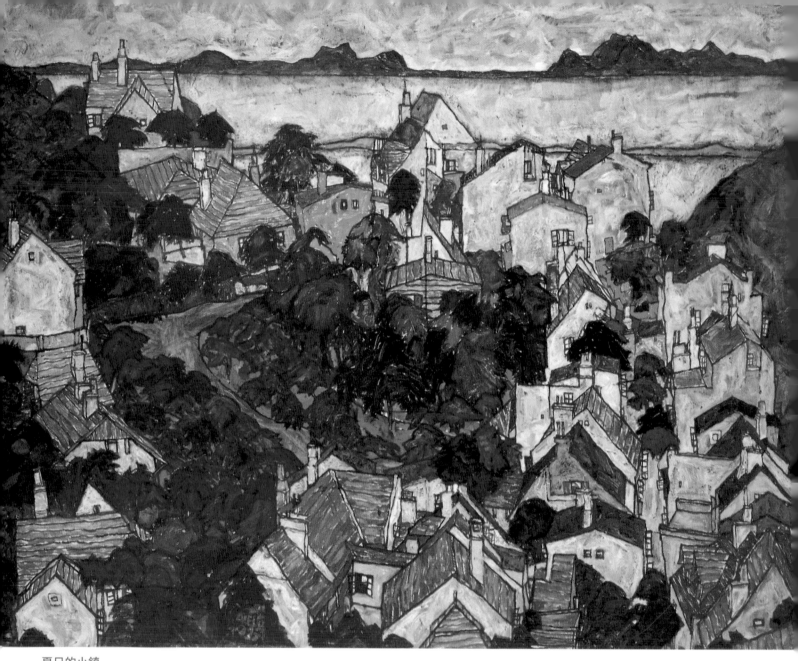

**夏日的小鎮**
1917 年　布面油畫　110.3cm×138.9cm　私人收藏

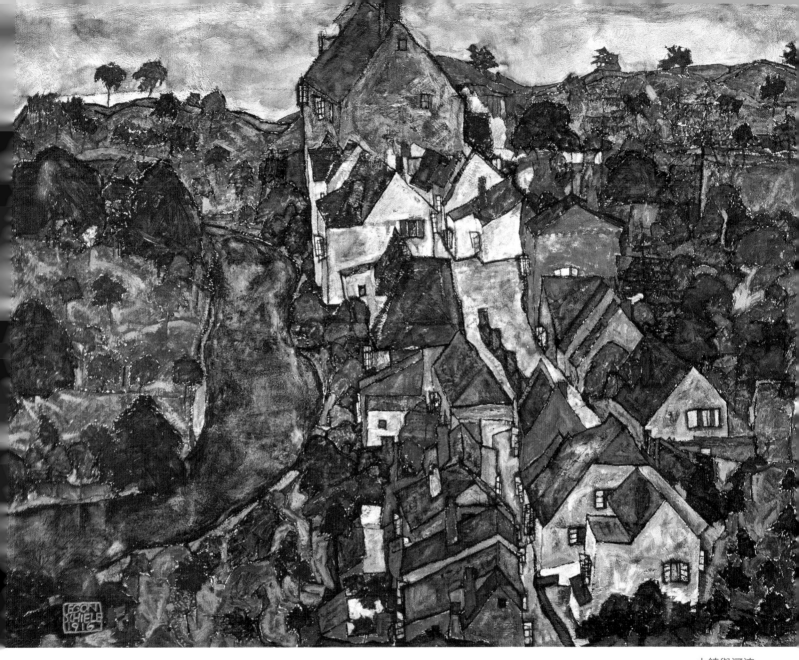

**小鎮與河流**
1915—1916 年　布面油畫　110.5cm×141cm　奧地利林茲倫托斯美術館

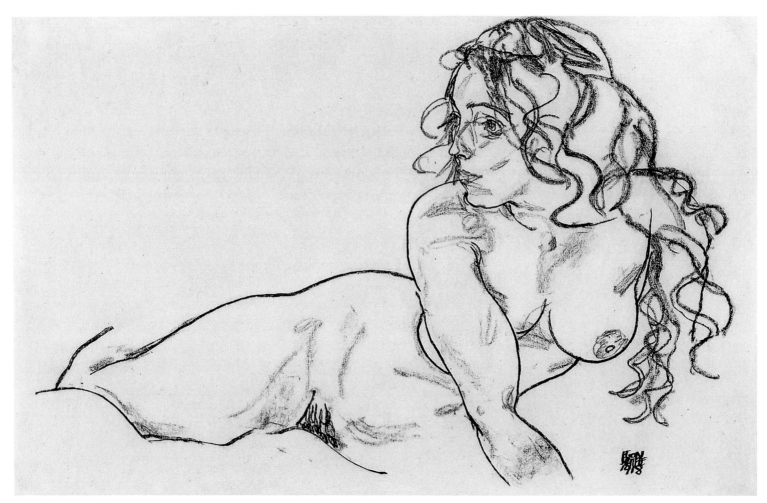

正在休息的長髮女人

1918 年　紙本素描　28.6cm×45.6cm　維也納利奧波德博物館

**弓腿坐著的女人**
1917 年
纸上黑色蠟筆、水彩、水粉
46cm×30.5cm
布拉格國立美術館

擁抱
1917 年　布面油畫
100cm×170.2cm
維也納藝術史博物館

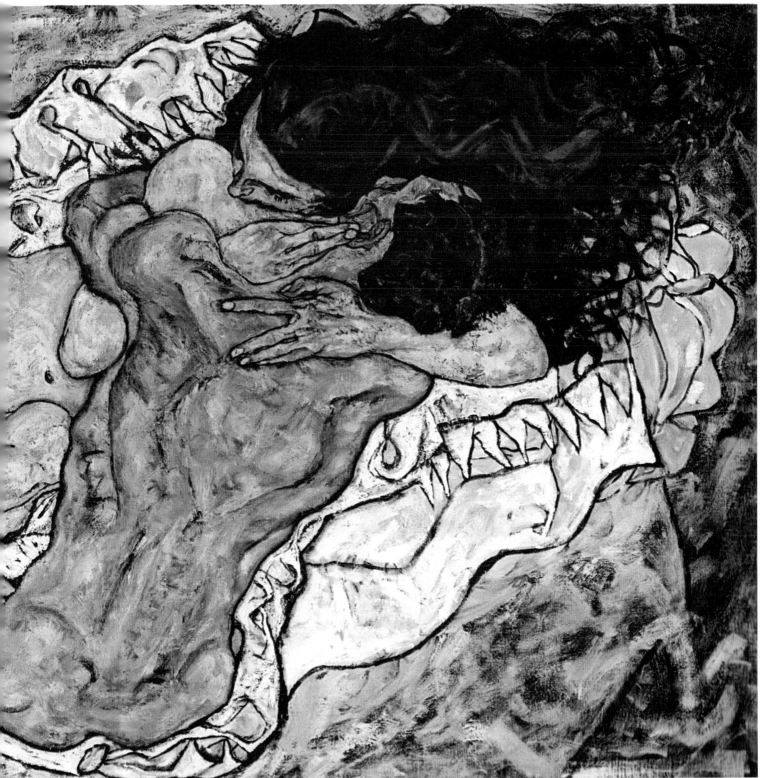

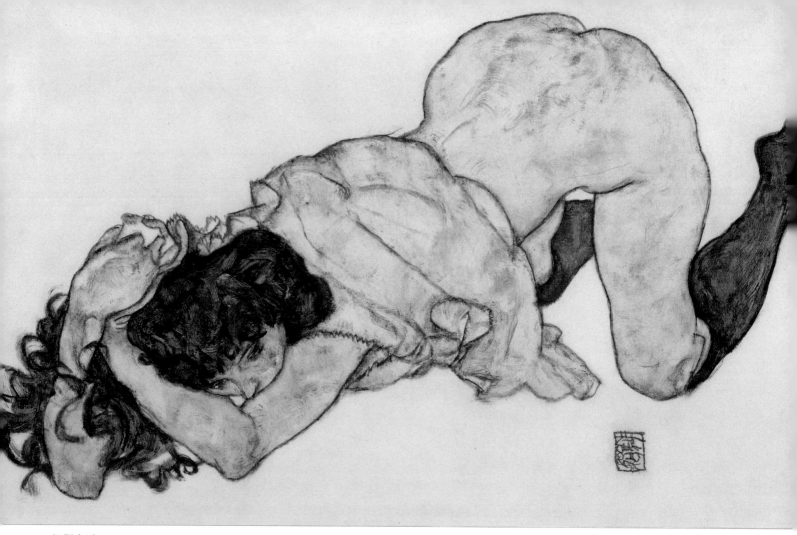

**紅髮女孩**
1917 年　紙上木炭筆、水彩　28.7cm×44.3cm　維也納利奧波德博物館

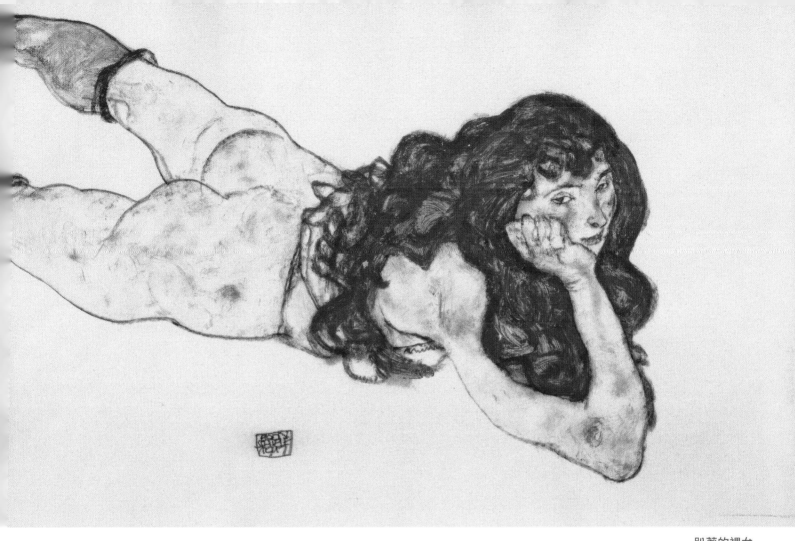

**趴著的裸女**
1917 年　纸上黑色蠟筆、水粉　29.8cm×46.1cm　維也納阿爾貝蒂娜博物館

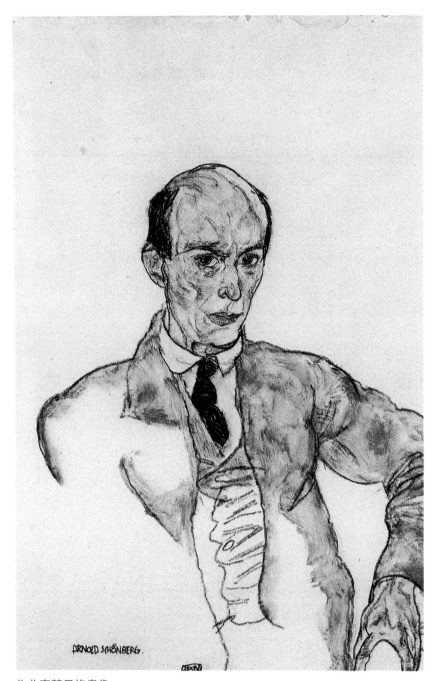

**作曲家荀貝格畫像**
1917 年　纸上黑色蠟筆、蛋彩　46cm×29.5cm　私人收藏

**古特斯洛畫像**
1918 年　布面油畫　140.3cm×109.9cm
明尼阿波利斯美術館

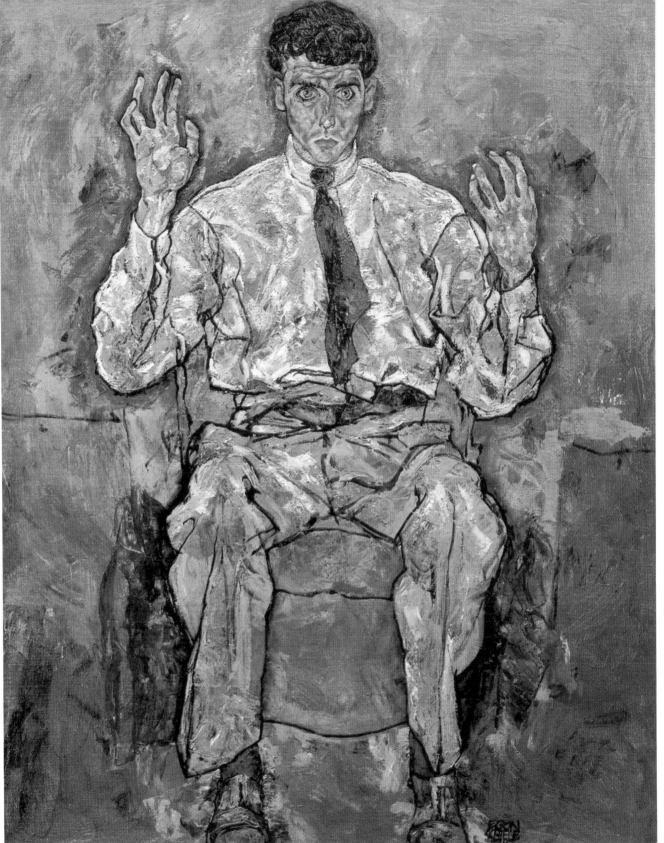

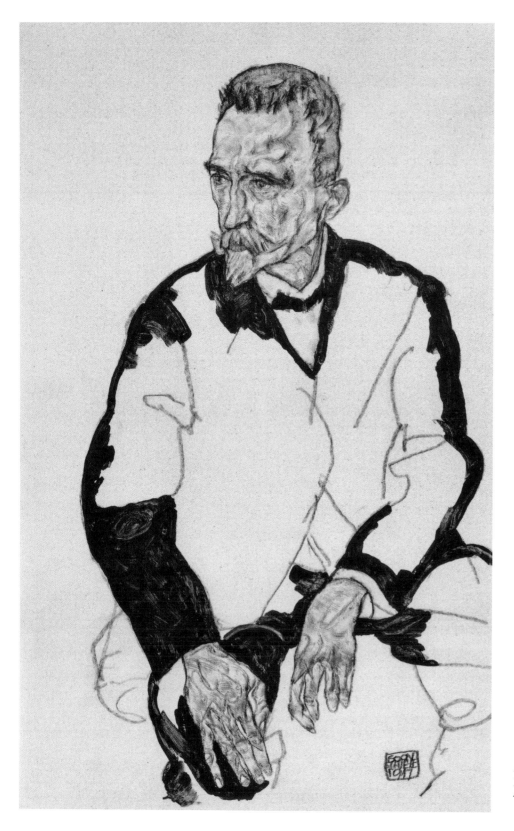

**貝內施畫像**
1917 年　纸上黑色蠟筆、水彩、水粉
45.8cm×28.5cm　維也納阿爾貝蒂娜博物館

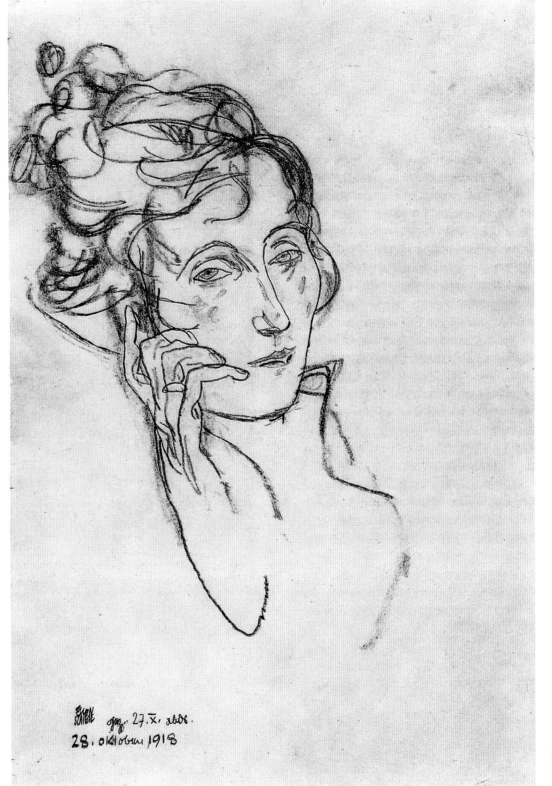

**伊迪絲畫像**
1918 年　紙上木炭筆
45cm×29.5cm
維也納利奧波德博物館

家庭
1918 年　布面油畫　152.5cm×162.5cm
維也納藝術史博物館

## 水彩？水粉？色粉？傻傻分不清楚

為什麼藝術家都喜歡畫油畫？

哪種是最難畫的，難在哪裡？

不同的顏料，各有什麼特色？

延伸閱讀．更多精彩

## 名畫盜竊案

哪幅名畫曾多次被盜？

竊走《蒙娜麗莎》的人最後受到了什麼懲罰？

巴黎現代博物館丟失的 5 幅名畫到底在哪？

延伸閱讀．更多精彩

## 那些以藝術家和藝術品為題材的電影

看藝術家傳記電影是否有助於我們理解藝術？

哪些名畫在電影中露過臉？

延伸閱讀．更多精彩

## 藝術品的周邊

除了「朕知道了」，你還見過哪些藝術品周邊？

喵星人這是要佔領藝術圈了嗎？

把名畫披在身上，是什麼樣的感覺？

延伸閱讀．更多精彩

## 關於巴黎畫派的二三事

巴黎畫派真的存在過嗎？

在那個動盪且充滿激情的年代，蒙帕納斯地區住著哪些藝術家？

什麼樣的女神才能讓藝術家著迷？

延伸閱讀．更多精彩

## emoji在網絡上的應用

為什麼emoji在人們社交生活中這麼重要，它有什麼獨特的魅力？

來自名畫的emoji，你都認識嗎？

emoji能否當密碼使用？

延伸閱讀．更多精彩

## 藝術家的「自拍照」

沒有照相機的時代，畫家自帶高級自拍技能？

為什麼藝術家喜歡畫自畫像，是圖方便還是自戀？

誰才是自畫像之王，杜勒、林布蘭、還是席勒？

延伸閱讀‧更多精彩

## 藝術家和疾病

梵谷熱愛黃色，居然是藥物影響的結果？

那要命的偏頭痛，到底是福還是禍？

孟克的「恐婚症」，源自他的不幸童年？

延伸閱讀‧更多精彩

## 男性畫家筆下的女性形象

擅長畫女性的藝術家，有哪些？

隨著時代的變遷，女性在藝術創作中擔當的角色有什麼變化？

大師筆下的女性，在不同時代被賦予什麼樣的意義？

延伸閱讀‧更多精彩

## 贊助人是一種什麼樣的身分？

藝術史上的傑作有哪些是訂製品？

贊助人是否會影響藝術家的創作？

在這個時代，最簡便贊助藝術的方式是什麼？

延伸閱讀‧更多精彩

## 一座「鐵粉」成就的博物館

利奧波德博物館在哪裡，它有什麼特別之處？

席勒為何被遺忘，又被誰重發現？

如何理智對待有歷史遺留問題的藝術品？

延伸閱讀‧更多精彩

## 這麼多席勒，哪個是哪個？

叫什麼名容易火，是巧合還是運氣？

哪個席勒在中國最有人氣？

哪個培根最有人緣？

延伸閱讀‧更多精彩

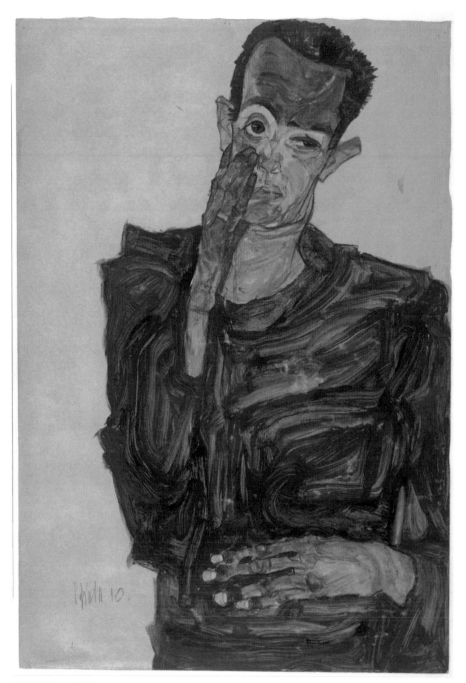

**拉眼瞼的自畫像**
1910 年　紙上水粉、水彩、木炭筆　44.3cm×30.5cm　維也納阿爾貝蒂娜博物館

# 自帶 F 表情包的傢伙

最近幫著女兒申請美國高中，我和她之間的交流前所未有的多，我以爲我在用我的經驗幫她做很多規劃，其實她也在用她的智慧給了我很多意想不到的啟發和鼓舞，我特別開心！

她在她的簡歷裡寫過一句話：「I try lots of things even I'm bad at it.」也就是這個原因，她報名參加了足球隊。最近半年來，一直風雨無阻的訓練和比賽，直至前兩天球隊得到了賽季總冠軍！

在全隊慶賀的時候，教練過來和我打了個招呼，說抱歉今天沒能讓Emily有足夠多的上場時間，她剛開始練習，進步很快，但爲了球隊最終取勝……我後來問女兒怎麼看，以爲她也無所謂，畢竟她起點不算高，參與更重要。沒想到她說：「我參加足球隊，就是爲了和別人一樣，去搶球去進球，如果是別的任何比賽，我肯定會不高興，但這是決賽，我覺得教練是對的！」

取得冠軍那天晚上，我給她看我們即將出版的《看畫》第二輯，翻了一陣，她指著席勒說：「嗯，這是個愛自拍的傢伙！」

的確，這位帥哥，特愛自拍！看他的自畫像，一天一夜不帶重樣的！如果你問我藝術史上最自戀的畫家是誰，那可能非席勒莫屬了（畢竟我認識的畫家有限，有幸寫後記的就更有限）。

他只活了28歲卻畫了100多幅自畫像，清清楚楚地給我們展現了一個自拍狂人，自戀是必然的，而且他對自己的畫法那是相當自信。他曾預言過：今後世上的博物館都會以他的作品爲傲，成爲豐碑。確實，非自戀到一定程度也不會有這樣的底氣！

看席勒的畫，我哥們兒的第一反應：「這麼多裸體畫啊，可惜就是沒看出美來！」好吧，本來性和性感是兩碼事，其實我自己也還是更喜歡欣賞那些線條流暢優雅，豐滿圓潤的裸女們。

但懂得釋放天性，取悅自己，表達自己的人總是讓人欣賞和羨慕！席勒，一位很出色的「90後」！

<div align="right">航班管家創始人　連長</div>

**TITLE**

看畫 埃貢・席勒

**STAFF**

| | |
|---|---|
| 出版 | 瑞昇文化事業股份有限公司 |
| 編著 | 尹琳琳　趙清青 |
| | |
| 創辦人 / 董事長 | 駱東墻 |
| CEO / 行銷 | 陳冠偉 |
| 總編輯 | 郭湘齡 |
| 文字編輯 | 張聿雯　徐承義 |
| 美術編輯 | 謝彥如 |
| 國際版權 | 駱念德　張聿雯 |
| | |
| 排版 | 謝彥如 |
| 製版 | 明宏彩色照相製版有限公司 |
| 印刷 | 龍岡數位文化股份有限公司 |
| | |
| 法律顧問 | 立勤國際法律事務所　黃沛聲律師 |
| 戶名 | 瑞昇文化事業股份有限公司 |
| 劃撥帳號 | 19598343 |
| 地址 | 新北市中和區景平路464巷2弄1-4號 |
| 電話 | (02)2945-3191 |
| 傳真 | (02)2945-3190 |
| 網址 | www.rising-books.com.tw |
| Mail | deepblue@rising-books.com.tw |
| | |
| 初版日期 | 2024年2月 |
| 定價 | 400元 |

國家圖書館出版品預行編目資料

看畫：埃貢.席勒 / 尹琳琳, 趙清青編著. --
初版. -- 新北市：瑞昇文化事業股份有限公
司, 2024.02
　120面；　22x22.5公分
ISBN 978-986-401-704-1(平裝)
1.CST: 席勒(Schiele, Egon, 1890-1918)
2.CST: 繪畫 3.CST: 畫冊 4.CST: 傳記
5.CST: 奧地利

940.99441　　　　　　　　113000877